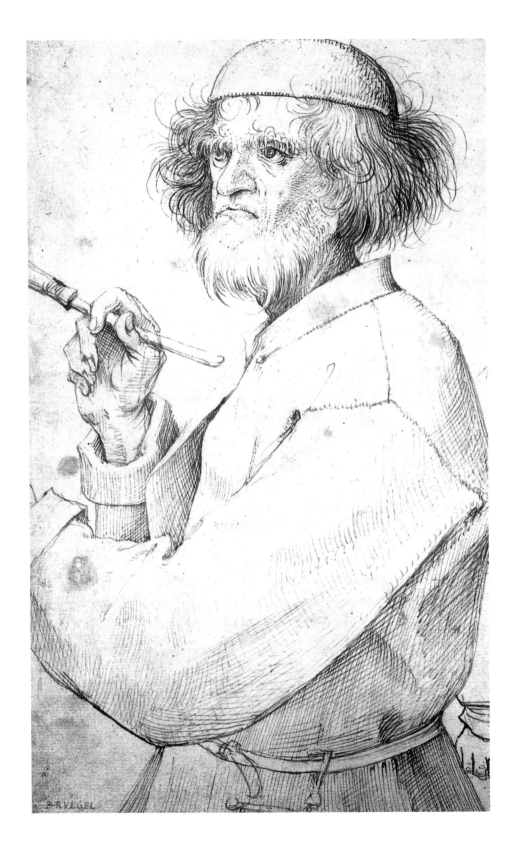

로제 마리 하겐, 라이너 하겐 지음 김영선 옮김

(대)피테르 브뢰헬

1525경~1569

농부, 바보, 그리고 악마

마로니에북스 TASCHEN

지은이 **로제 마리 하겐**은 스위스 태생으로 로잔에서 역사와 문학을 공부했다. **라이너 하겐**은 뮌헨에서 문학과 연극학을 공부했다. 두 사람의 공저로 *What Great Paintings Say*, *Egypt* 등이 있다.

옮긴이 **김영선**(金英善)은 중앙대학교 문예창작학과를 졸업하고, 홍익대학교 대학원에서 미학을 공부했다. 출판기획자 및 번역가로 일하고 있다. 옮긴 책으로 『러브, 섹스 그리고 비극』『최초의 수퍼모델─시대를 사로잡은 아름다움』『바그다드 천사의 시』 등이 있다.

표지 **농부의 혼례 잔치**(부분), 1568년경, 패널에 유채, 114×164cm, 빈 미술사 박물관 (사진 제공: AKG Berlin)

1쪽 **여름**(부분), 1568년, 펜과 먹, 22×28.6cm, 함부르크, 함부르거 쿤스트할레

2쪽과 뒤표지 **화가와 감정가**(부분), 1565~1568년경, 펜과 먹, 25×21.6cm, 빈, 알베르티나 판화 미술관 (사진 제공: AKG Berlin)

피테르 브뢰헬

지은이 로제 마리 하겐, 라이너 하겐
옮긴이 김영선

초판 발행일 2007년 10월 15일

펴낸이 이상만
펴낸곳 마로니에북스
등 록 2003년 4월 14일 제2003-71호
주 소 (110-809) 서울시 종로구 동숭동 1-81
전 화 02-741-9191(대)
편집부 02-744-9191
팩 스 02-762-4577
홈페이지 www.maroniebooks.com

* 책값은 뒤표지에 있습니다.

ISBN 978-89-6053-027-0
ISBN 978-89-91449-99-2 (set)

Printed in Singapore

Pieter Bruegel the Elder by Rose-Marie and Rainer Hagen
© 2007 TASCHEN GmbH
Hohenzollernring 53, D–50672 Köln
www.taschen.com
Cover design: Catinka Keul, Angelika Taschen, Cologne

차 례

6
무시무시한 시대의 짧은 생애

14
급속히 발전하는 도시, 안트웨르펜

24
눈 속의 성가족

30
세계 탐험

38
악마는 우리 중에 있다

46
마을 생활

54
인간이 살아가는 환경으로서의 자연

68
농부만이 아니라 기사, 학자도 먹어야 산다

84
피테르는 익살꾼?

92
피테르 브뢰헬의 생애와 작품

94
도판 목록

무시무시한 시대의 짧은 생애

피테르 브뢰헬이 마흔 살쯤 되던 무렵, 알바 공이 브뤼셀에 입성했다. 화가는 결혼해서 아들을 하나 둔 상태였다. 화가로서 브뢰헬의 명성은, 당시 갓 사망한 미켈란젤로나 모든 군주들이 초상화를 원했던 티치아노만큼 유럽에 널리 알려져 있지는 않았다. 하지만 많은 사람들이 브뢰헬을 알고 있었고, 한 네덜란드 상인이 담보물로 내놓은 재산 목록에 브뢰헬의 작품이 16점 포함되어 있는 데서 추론할 수 있듯이, 그의 작품은 그의 고향 인근 지역에서 금전적 가치를 인정받고 있었다.

1567년 8월 알바가 군대를 이끌고 왔을 때 브뢰헬은 브뤼셀에 살고 있었다. 스페인의 펠리페 2세가 네덜란드를 자신의 제국에 복속시키고자 그를 보낸 것이었다. 그는 프로테스탄트들을 강제로 개종시켰으며, 수많은 네덜란드인을 사형에 처했다. 이런 무자비함이 처음에는 반란을, 그 뒤에는 8년간 지속된 전쟁을 불러왔다. 이 지역이 남쪽 프로테스탄트의 벨기에(이 지역이 '벨기에'라는 이름으로 알려지는 것은 뒤의 일이다)와 북쪽 가톨릭교도의 홀란드로 분할되면서, 전쟁은 끝났다.

스페인의 펠리페 2세는 "이단에 대한 박해를 그만두느니 10만 명의 목숨을 희생시키는 게 낫다"[1]고 했을 만큼 독실한 가톨릭교도였다. 그는 가톨릭을 국교로 삼았기 때문에 이단은 정치적 위협 세력이기도 했다. 1566년 네덜란드의 프로테스탄트(특히 칼뱅파)가 가톨릭교회의 성상(聖像)을 파괴했다. 창과 도끼로 성인의 조각상을 파괴하고 제단화를 찢어버렸다. 유형(有形)의 상에 예배를 올리는 것이, 프로테스탄트에게는 우상숭배나 다름없었다. 이러한 '우상파괴'가 칼뱅파에게는 진정한 신앙을 위한 투쟁이었으나, 펠리페 2세의 눈에는 반란이었다. 그래서 그는 무자비하기로 악명 높은 알바를 사령관으로 삼아 군대를 급파했다. 알바가 브뤼셀에 입성한 1567년은 네덜란드 역사에서 대전환점이 된 해였다. 브뢰헬은 지척에서 역사적인 사건을 목격했다.

이 싸움에서 브뢰헬이 프로테스탄트와 가톨릭 중 어느 쪽을 지지했는지는 알 수 없다. 그의 그림이 단서가 될 법하지만, 그림이 전하는 메시지도 분명치 않다. 우상파괴가 있었던 해에, 브뢰헬은 〈세례자 요한의 설교〉(8쪽)를 그렸다. 성서에 따르면 그리스도의 지상 출현을 알린 이가 세례자 요한이다. 브뢰헬은 숲에서 설교하는 성 요한을 그렸다. 배경에 강과 산과 교회가 보인다. 전경(前景)의 많은 청중 가운데 몇몇은 줄무늬 옷을 입었는데, 이는 그들이 중동에서 왔음을 말해준다. 하지만 풍경과 다른 인물들의 옷은, 그림의 배경이 브뢰헬이 살던 시대의 네덜란드임을 보여준다.

이 화가가 자신의 시대를 배경으로 성서의 사건을 그리는 일은 흔했다. 하지만 그는 이따금 종교적인 주제를 통해 정치적 문제를 언급하기도 했다. 이 그림이 그 예이다. 통치 당국이 종교의 자유를 용납하지 않는 한, 가톨릭교도가 아닌 사람들은 비밀 집회를 통해 신앙을 지켜갈 수밖에 없었다.

FERDINANDVS ALVARVS A TOLETO DVX DALVA

알바 공
The Duke of Alba, 16세기
작자 불명의 인그레이빙 판화
스페인 공작이자 군사령관인 알바(1507~1582년)는 네덜란드의 이단을 제거하는 임무를 부여받았다. 브뢰헬은 알바의 공포 통치가 드리운 그늘 아래에서 말년을 보냈다.

6쪽
〈세례자 요한의 설교〉(8쪽)의 부분
알브레히트 뒤러 같은 화가와 달리, 피테르 브뢰헬은 자화상을 그리지 않았다. 자신을 미화하는 것을 꺼린 까닭이다. 하지만 이따금 그의 그림 한구석에서, 조용히 자리 잡고 있는 턱수염을 기른 인물을 볼 수 있다. 어쩌면 이 인물이 화가 자신인지도 모른다.

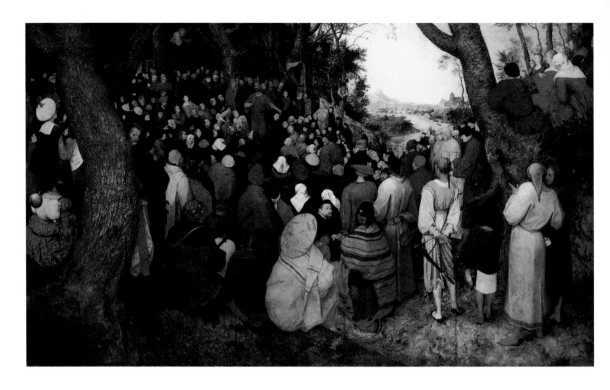

세례자 요한의 설교
The Sermon of St. John the Baptist, 1566년
프로테스탄트 설교사들은 야외에서 새로운 교의
를 전파하면서 네덜란드를 순회했다. 세례자 요한
의 가르침에 바탕을 둔 재세례파도 마찬가지였다.
브뢰헬은 당시의 집회를 묘사하면서 성서의 인물
인 세례자 요한을 설교사로 그렸다. 세례자 요한
이, 담채의 옷으로 인해 군중 사이에서 분명하게
두드러져 보이는 예수를 왼손으로 가리키고 있다
(6, 9쪽에 부분도).

이는 특히 사회적 급진파인 재세례파에게 영향을 미쳤다. 성인이 된 그리스도에
게 세례를 준 성 요한처럼, 재세례파도 야외에서 집회를 열어 성인 세례를 행했다. 이
런 숲 속 집회에 대한 당시의 평을 보면 다음과 같다. "거기에는 주로 민중, 즉 행실은
안 좋지만…… 정직해지려는 사람들이 왔다. 하지만 덕망 있고 허물 없는 사람들도 만
날 수 있었다. 그런 사람들이 이런 설교를 들으러 오리라고는 믿기지 않을 것이다."²⁾
브뢰헬도 '민중'만 그리지는 않았다. 그림 오른쪽 구석에서 설교를 듣고 있는 턱수염
난 인물(6쪽)은 화가 자신을 닮아 있다. 화가가 숨겨놓은 자화상일까? 어쨌든 브뢰헬
은 비밀 종교집회와 설교를 그린 이 작품의 형식에서 하나의 기념비를 남겼다.

또 다른 2점도 민감한 정치적 소재를 담은 것으로 여겨진다. 둘 다 말 등에 올라탄
검은 옷을 입은 인물이 특히 두드러진다. 네덜란드의 새로운 통치자는, 즐겨 입는 옷
과 무자비함 때문에 '검은' 알바로 알려졌다. 〈성 바울로(사울)의 개종〉(11쪽)과 베들
레헴에서의 〈영아 살해〉(12쪽)는 모두 종교적인 장면을 묘사한 작품이다.

브뢰헬은 사울이 개종하는 사건의 배경을 산악지역으로 옮겨놓았다. 창으로 무장
한 군인들이 계곡 위쪽으로 올라가고 있고 멀리 바다가 보인다. 좀 작지만 그림 중앙
에 있는, 말에서 굴러 떨어진 인물이 눈에 띈다. 성서(사도행전 9장)에 따르면, 로마의
장교였던 사울은 그리스도교도를 체포하러 다마스쿠스로 가는 길이었다. 그 도시에
다다랐을 무렵, 사울 주변에 빛이 번쩍거리더니 그는 땅바닥에 내동댕이쳐졌다. 그는
신의 목소리를 듣고 그리스도교로 개종하고 그때부터 바울로라는 이름을 갖게 되었
다. 브뢰헬의 그림에는 하늘에서 내려오는 빛과 다마스쿠스가 빠져 있다. 화가는 대신
바다와 산악을 그려넣었다. 알바와 그의 군대는 이 바다, 즉 이탈리아의 해안에서 왔
으며, 노정상 알프스 산맥을 넘어야 했다. 뒷모습을 보인 채 백마에 올라타 앉은 검은
옷의 인물은 낙마한 이를 볼 수밖에 없게끔 배치되어 있다. 이에 대해 이렇게 해석할

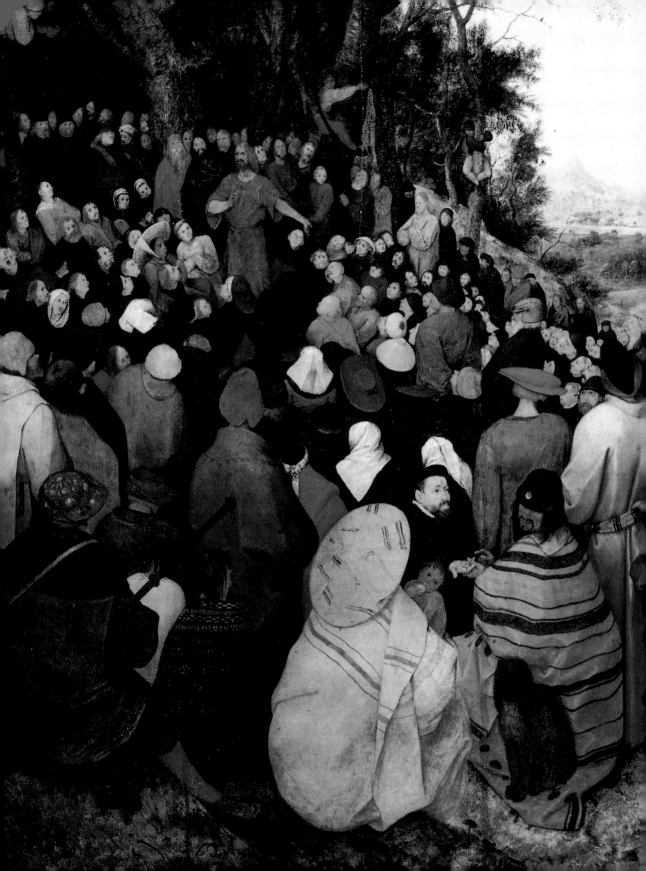

수 있다. 화가는 무자비한 이단 박해자로 알려진 알바가 네덜란드로 오는 길에 프로테스탄티즘으로 개종했으면 하고 바랐던 것이다. 이 그림의 제작 연도는 우상파괴가 있었던 다음해인 1567년이다. 알바와 그의 군대가 브뤼셀에 입성한 해인 것이다.

두 번째 그림은 그리스도가 태어난 베들레헴에서 일어난 영아 살해를 그린 것이다. 권력을 장악한 헤로데 왕은 영아를 살해하도록 지시했다. 누군지 알려지지 않은 '새로 태어난 유대인의 왕'에게 위협을 느낀 까닭이다. 다시 한 번, 브뤼헬은 성서 이야기를 자신이 살고 있는 시대와 나라를 배경으로 그렸다. 군인들은 눈에 갇힌 마을의 집들로 침입해서 어머니들에게서 아이들을 빼앗는다. 한편에서는 황량한 정적이 흐르고 다른 한편에서는 살인이 벌어진다. 이를 회색 갑옷을 입은 위협적인 기병대가 지켜보고 있다. 기병대를 지휘하는 인물은 검은 옷을 입은 장교이다. 그는 알바처럼 길

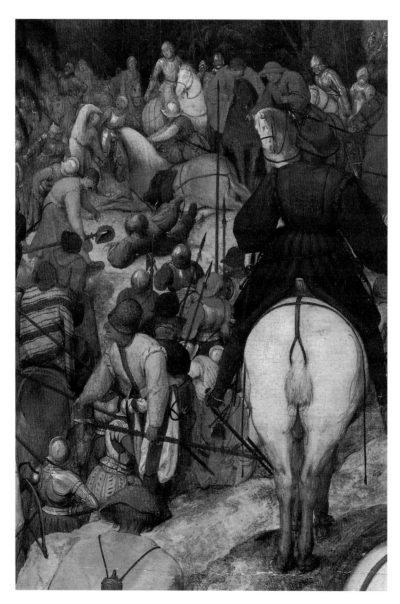

〈성 바울로(사울)의 개종〉(11쪽)의 부분
브뤼헬은 검은 옷을 입고 뒷모습을 보인 채 말에 올라타 앉은 인물이 특히 두드러지도록 그렸다. 그는 말에서 굴러 떨어진 사울을 보고 있다. 화가는 아마도 무시무시한 인물로 알려진 '검은' 알바가 개종했으면 싶었을 것이다.

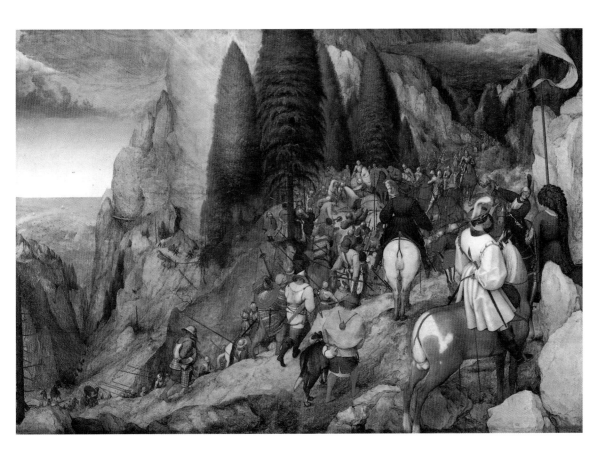

고 흰 턱수염을 가졌다. 가슴에 합스부르크 왕가의 문장(紋章)인 쌍두 독수리를 달고 서 말을 타고 있는 인물은 기병대에서 약간 떨어져 있다. 마을 사람들이 그를 향해 간청한다. 펠리페는 합스부르크 왕가 출신이었다. 그의 이복누이로 알바가 오기 전 네덜란드의 섭정이었던 파르마의 마르가레테는 알바에게 권력을 빼앗겼다. 이 그림은 관람자에게 무자비한 사령관과 합스부르크 왕가의 섭정을 구별할 것을 요구한다.

브뢰헬이 스페인 가톨릭교도의 통치에 대한 저항에 얼마나 관여했는지는 알 수 없다. 아무튼 펠리페 2세의 고문 가운데 한 사람인 그랑벨 추기경도 브뢰헬의 작품을 구입했다. 하지만 브뢰헬은 비판적인 태도로 거리를 두었다. 그가 알고 지내던 사람들과 1604년에 나온 브뢰헬의 첫 전기를 통해 추론할 수 있는 것은 이 정도이다. 그의 전기를 쓴 카렐 반 만데르는 브뢰헬이 임종 때 아내에게 일부 드로잉을 불사르도록 했다고 썼다. 그 작품들에 붙인 설명이 "너무 신랄하고 조롱으로 가득했기" 때문이다. 만데르는 이렇게 덧붙였다. 브뢰헬이 그렇게 한 것은 "그것들을 그린 것을 후회했거나 아내에게 화가 미칠 것을 염려해서였다."[3]

피테르 브뢰헬은 알바가 브뤼셀에 입성하고 두 해 후인 1569년 9월 5일에 사망했다. 그해에 네덜란드인들의 저항은 공공연한 반란으로 바뀌었다. 공식 기록에 따르면, 1월에 브뤼셀 시 평의회는 "그가 이 도시에서 계속 활동하며 작품을 할 수 있도록",[4] 스페인 군인들을 집에 숙박시켜야 하는 의무를 면제해주었다. 스페인인들이 그의 작업실에서 기거했던 걸까? 그는 병이 깊어 구완을 받아야 했던 걸까? 그의 사망 후에

성 바울로(사울)의 개종
The Conversion of Saul, 1567년
성서 모티브에 정치적 의미가 함축된 그림이다. 화가는 산악 풍경을 배경으로 사울이 개종해 바울로가 되는 사건을 그렸다. 멀리 바다가 보인다. 스페인 군대는 알프스 산맥을 넘기 위해 이탈리아의 해안에서 출발했다. 그들의 임무는 이단을 몰아내고 자유를 얻으려는 네덜란드인들의 노력을 궤멸시키는 것이었다(10쪽에 부분도).

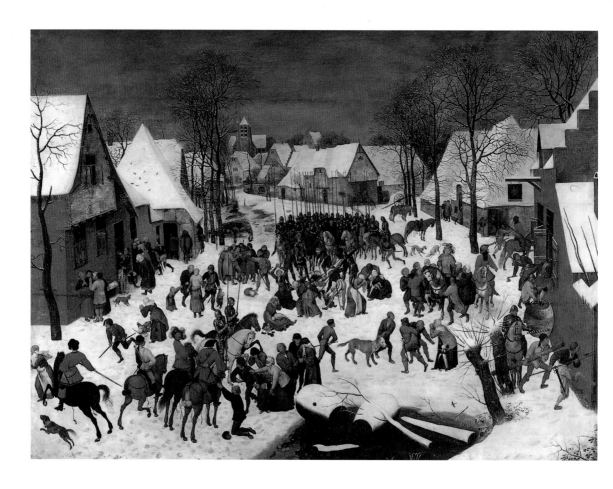

영아 살해
The Massacre of the Innocents, 1566년경
성서에 따르면, 헤로데 왕은 베들레헴에서 새로 태어난 모든 아기를 죽이라고 명령했다. 브뢰헬은 그 장면을 네덜란드의 마을을 배경으로 그렸다. 갑옷을 입은 기마병들이 살육 현장을 감독하고 있다. 창을 위로 꼿꼿이 세워든 모습은 스페인 군대의 특징 가운데 하나였다. 기병대의 지휘관은 검은 옷을 입고 길고 흰 턱수염을 지녔다. 이는 아마도 그가 알바 공임을 암시하는 것이다.

남겨진, 날짜가 기록되지 않은 작품들은 그가 오랫동안 병을 앓았음을 암시한다.

만데르는 브뢰헬의 마지막 작품 중 하나인 〈교수대 위의 까치〉(82쪽)에 대해 이렇게 설명했다. "그는 교수대 위에 까치가 앉은 그림을 아내에게 유산으로 남겼다. 까치(수다쟁이라는 뜻도 있음)는 '뜬소문'을 가리킨다. 그는 그들이 목 매달리는 것을 보고 싶어했다."5) 그 정도로 뜬소문이 브뢰헬의 생활에 해를 끼쳤고, 그래서 그가 소문을 퍼뜨리는 자들의 죽음을 바랐을 수도 있다. 하지만 브뢰헬이 밀고자를 염두에 두고 이 그림을 그린 것일 수도 있다. 알바의 공포 통치는 밀고를 바탕으로 했다. 또한 교수대는 정치적인 함의를 지녔다. 스페인 통치 당국은 1566년 '설교사들'을 교수형에 처하라고 명했다.6) '설교사들'이란 프로테스탄트 교리를 퍼뜨리는 이들을 의미했고, 그런 행위는 죽음으로 응징받았다. 참형이나 화형과 달리, 교수형은 수치스러운 것으로 여겨졌다. 때문에 교수형은 스페인 가톨릭교도 통치자들이 휘두를 수 있는 특히 가혹한 수단이었다.

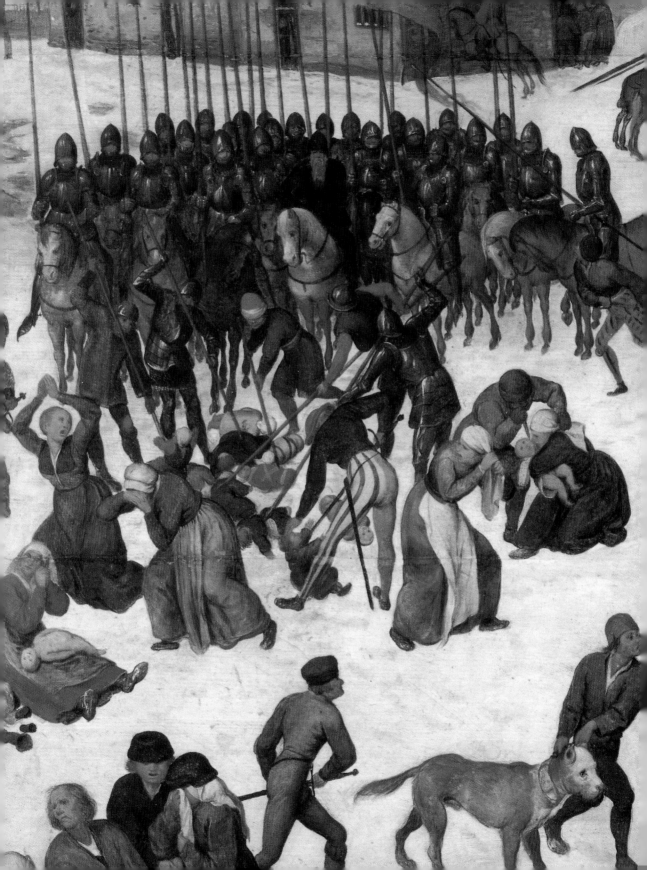

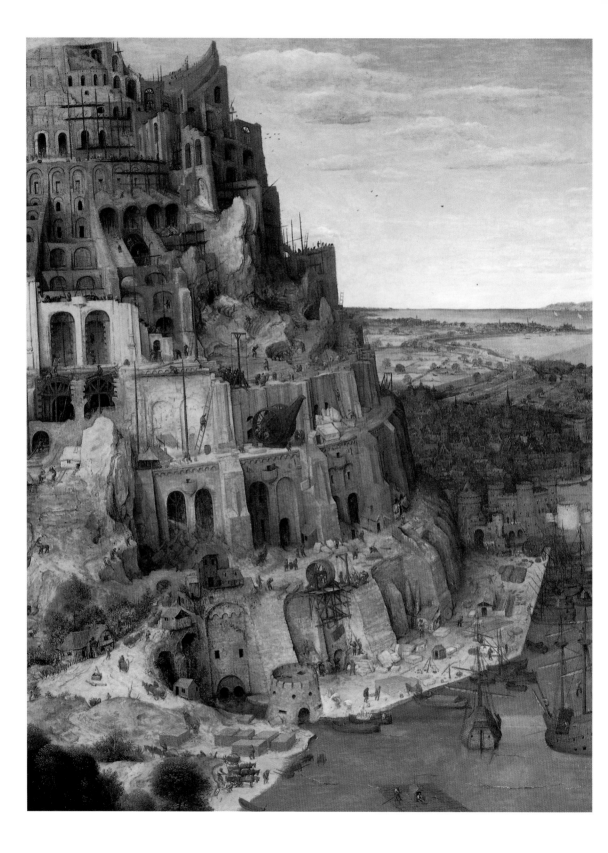

급속히 발전하는 도시, 안트웨르펜

브뢰헬이 언제 어디서 태어났는지는 정확히 알 수 없다. 출생 등록부 기록이 없고, 교회의 세례 기록은 출생 등록부보다 더 예외가 많았다. '피테르 브뢰헬'에 관한 기록은 1551년에 처음 나타난다. 그해에 그는 안트웨르펜의 성 루가 길드에 '마스터'로 등록했다. 마스터가 되는 나이는 보통 21~26세 사이였다. 따라서 브뢰헬은 1525년과 1530년 사이에 태어났을 수 있다. 이는 루벤스가 태어나기(1577년) 50년 전, 렘브란트가 태어나기(1606년) 80년 전이다.

브뢰헬의 출생지는 브레다 또는 화가와 이름이 비슷한 인근 마을로 추정된다. 그는 아주 부유한 도시로 두 번 이주를 했다. 처음에는 안트웨르펜, 그다음에는 합스부르크 왕가의 스페인 섭정이 주재(駐在)하고 있던 브뤼셀이었다.

유럽에서 고도성장을 하고 있던 안트웨르펜은 서구 세계 금융 및 경제의 새로운 중심지로, 각국에서 상인이 모여드는 도시였다. 지중해를 경유하는 오랜 교역로를 잃은 뒤 대서양 연안의 항구가 중요해지고, 아프리카를 경유해 아시아로, 대서양을 건너 아메리카로 가는 바닷길이 발견되면서 안트웨르펜이 부상했다. 안트웨르펜은 북유럽과 서유럽 간의 교역에도 유리한 입지에 있었다. 그 교역에는 중동의 비단과 향신료, 발트 해 나라들의 곡류, 영국의 양모 같은 상품이 포함되었다. 이러한 상품 회전율과 신속한 금융 거래는 미술가와 장인에게도 도움이 되었다. 1560년 안트웨르펜에서는 360명이라는 유난히 많은 수의 화가가 활동하고 있었던 것으로 간주된다. 당시 주민 수가 8만 9천 명(1569년 수치)이라면, 어림잡아 시민 250명당 화가 1명인 셈이다. 수십 년 동안, 화가들에게 알프스 이북 지역에서 안트웨르펜보다 더 좋은 곳은 없었다.

하지만 화가 수가 많으니 위기도 쉽게 닥쳤다. 브뢰헬이 1552년 이탈리아를 여행한 것은 일시적인 불황 때문이었을 수도 있다. 이 여행에 대한 기록은 없지만 여행을 증명해주는 스케치, 드로잉, 유화 작품이 있다. 사실상 당시의 모든 화가는 이탈리아 거장들의 그림을 배우기 위해, 특히 고대의 작품을 연구하기 위해 편력을 하며 베네치아, 피렌체, 로마를 방문했다. 이렇게 '고대 로마를 연구'한 많은 네덜란드 화가들이 르네상스의 사상과 이상을 북유럽으로 가져왔다. 하지만 브뢰헬은 이들과 달랐다. 그는 1554년 이탈리아에서 안트웨르펜으로 돌아와 1562년까지 이 도시에 머물렀다.

급속히 성장하는 신흥 도시의 분위기에, 많은 주민이 놀라워했을 것이다. 16세기 사람들은 규모가 작고 통제하기 쉬운 지역 사회의 삶에 익숙했다. 이런 사회에서는 유동 인구가 적고 모든 사람이 서로를 알았다. 하지만 국제교역이 이루어지는 대도시에서는 상황이 달랐다. 안트웨르펜의 인구는 1500년과 1569년 사이에 거의 두 배가 되었다. 그중 상당수가 언어와 관습이 다른 외국인이었으며, 이들은 의혹의 눈초리를 받았다. 교회의 분열로 가톨릭교도가 칼뱅파, 루터교, 재세례파와 나란히 옆집에 살게

안트웨르펜 성 게오르기우스 문 밖에서
스케이트 타는 사람들 (부분)
Skating outside St. George's Gate, Antwerp
1559년
작은 항구였던 안트웨르펜은 16세기에 유럽의 상업 중심지로 발전한다. 신속한 금융 거래는 미술가들에게도 도움이 되었다. 브뢰헬은 1554년부터 1563년까지 이 도시에서 살았다.

14쪽
〈바벨탑〉(17쪽)의 부분
외국 상인들, 교회의 분열, 그리고 도시의 급속한 성장은 안트웨르펜에 적응과 의사소통의 문제를 가져왔다. 성서의 바벨탑 이야기는 이런 상황을 상징적으로 보여주었다. 인간이 바벨탑을 쌓아 하늘에 오르려고 하자, 신은 분노해서 바벨탑을 완성하지 못하도록 인간이 사용하던 공통 언어를 빼앗았다.

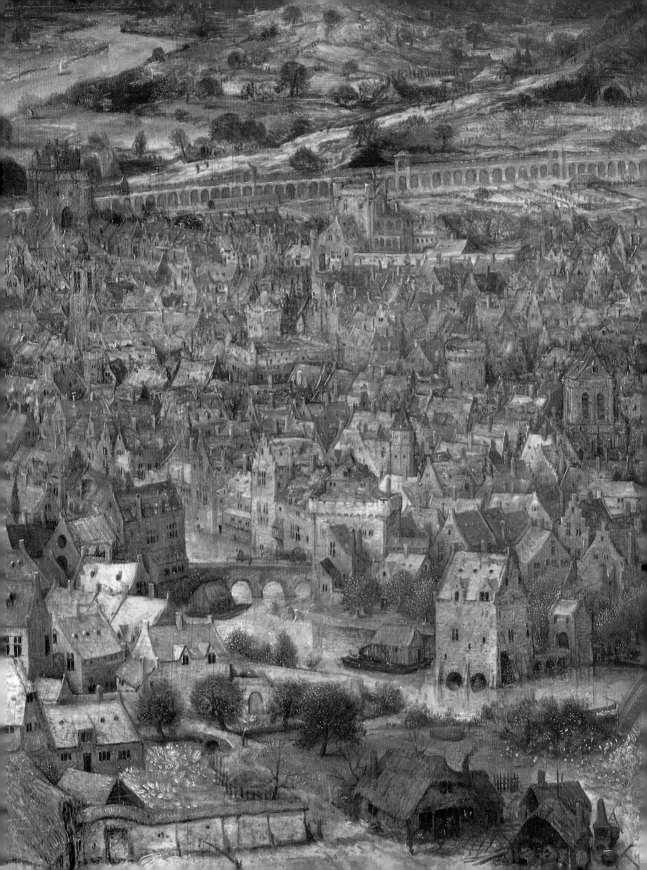

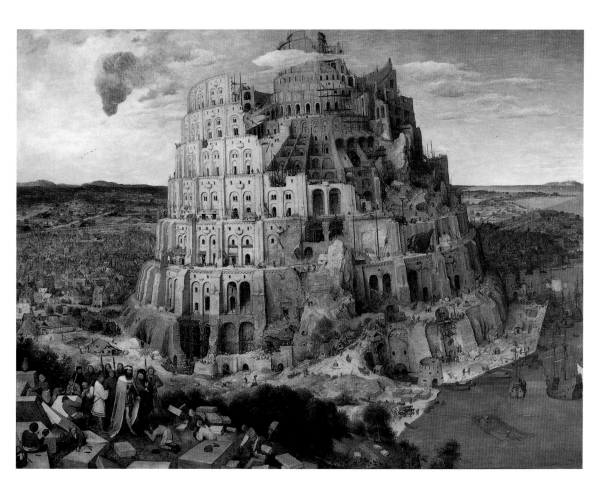

되면서 전반적인 불안과 동요가 가중되었다. 안트웨르펜은 의사소통의 문제(특히 종교)를 안고 있는 '다문화' 사회로 진입했던 것이다.

당시 사람들은 창세기 11장의 바벨탑 이야기에서, 이런 생소한 상황에 대한 우화를 보았다. 니므롯 왕은 하늘에 이르는 탑을 세우고 싶어했다. 신은 바벨탑의 건설을 인간의 오만불손한 행위로 여기고, 이를 벌하기 위해 그들의 공통 언어를 빼앗아버렸다. 탑을 건설하던 인간들은 의사소통 능력을 잃자 뿔뿔이 흩어지고 탑은 미완성으로 남았다. 브뢰헬은 바빌로니아의 탑을 세 번 이상 그렸다. 그중 〈바벨탑〉(17쪽)과 〈'작은' 바벨탑〉(21쪽)이 남아 있다. 전자는 빈, 후자는 로테르담에 있다. 브뢰헬 이전에 바벨탑의 규모를 그렇게 생생하게 성공적으로 표현한 화가는 없었으며, 그의 작품은 그 이전까지 알려진 모든 작품을 능가하는 것이었다.

브뢰헬은 두 그림 모두에서 바벨탑의 건설을 먼 옛날의 사건이 아니라 당대의 건축 사업으로 묘사했는데, 그 사실적 세부가 풍부하다. 이 두 그림은 현실감이 살아 있다. 가령 화가는 건축 부지로 강변을 택했는데, 당시 돌처럼 규모가 큰 물품을 수송할 때는 보통 수로를 이용했기 때문이다. 기중기의 묘사는 거의 현학적이다. 빈에 있는 그림의 한 경사로에 강력한 기중기가 서 있다. 기중기의 앞쪽 원통은 남자 셋, 뒤쪽 원통은 (보이지는 않으나) 셋 이상이 밟아 돌리고 있다. 이런 기중기로 몇 톤이나 되는 돌덩어리를 들어 올릴 수 있었다. 브뢰헬은 벽면을 옆에서 밀어 버텨주는, 가톨릭 대

바벨탑
The Tower of Babel, 1563년
브뢰헬은 이 건축물의 부지를 연안(沿岸)이 펼쳐진 곳에 위치시켰다. 네덜란드인은 부의 상당 부분을 해상 활동을 통해 얻었다. 이 탑도 강 근처에 위치해 있다. 당시에 규모가 큰 물품을 수송할 때는 비포장 국도가 아니라 수로를 이용했기 때문이다. 브뢰헬은 시(市)의 전경(全景)을 비롯해, 이 성서 이야기에 많은 사실성을 부여했다(14~19쪽에 부분도).

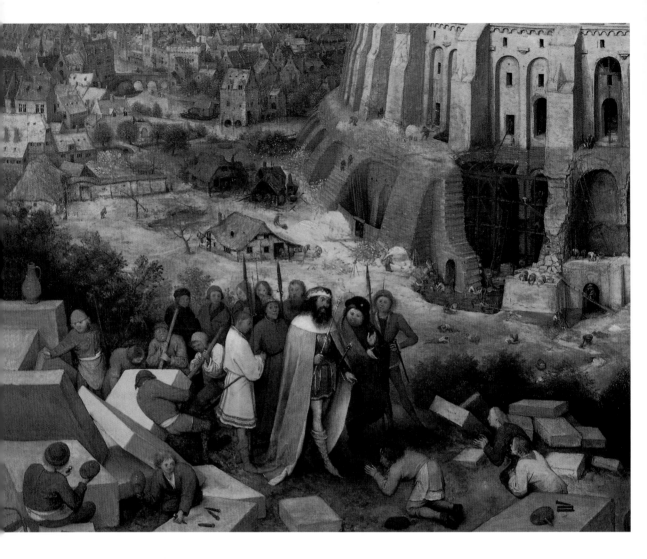

〈바벨탑〉(17쪽)의 부분
니므롯 왕이 바벨탑 건축 현장을 방문하고 있다. 석수들은 왕 앞에 양 무릎을 꿇었다. 머리를 조아리는 것은 유럽의 관습이 아니었다. 브뢰헬은 이것이 동방의 이야기임을 강조하려고 이런 모습으로 그렸다. 하지만 다른 대부분의 세부에서 그는 자신이 살고 있는 시대의 상황에 충실하게 표현했다. 오른쪽 세부에 보이는, 발로 밟아 돌리는 기중기 유형은 당시 안트웨르펜 시장에 나와 있던 것인 듯하다.

성당의 교대(橋臺) 버팀벽을 잘 알았을 것이다. 탑 꼭대기에 이르기까지 나선형을 그리는 경사로 위에는 임시 막사가 몇 채 묘사되어 있다. 이 또한 당시 실제로 대규모 건축을 할 때 길드나 축조 팀들이 각자 현장 임시 막사를 두었던 사실과 부합한다.

빈에 있는 그림에서, 브뢰헬은 구름 위로 솟은 이 거대한 건축물의 발치에 도시를 펼쳐놓았다. 브뢰헬이 도시 풍경을 그린 경우는 드물다. 전경(前景)에서, 니므롯 왕이 석수들의 작업을 감독하고 있다. 한 석수가 왕 앞에 양쪽 무릎을 꿇고 있다. 유럽에서, 백성은 군주 앞에서 한쪽 무릎만 꿇었다. 양쪽 무릎을 꿇고 머리를 조아리는 것이 유일하게, 이 문제의 왕이 중동 출신임을 암시한다.

빈에 있는 그림의 니므롯왕은 그의 오만불손함을 떠올리게 한다. 하지만 빈의 그림보다 좀더 어둡고 외관상 좀더 위압적인 로테르담의 그림에는 이 왕이 보이지 않는다. 대신 맨눈으로는 거의 잘 보이지 않는, 붉은 천개(天蓋)가 있는 행렬이 한 경사로 위에 묘사되어 있다. 가톨릭 고위 성직자들은 이렇게 천개를 펼치고 행차하는 것이 관례였다. 천개는 고위 성직자조차 오만에서 벗어나지 못하고 있음을 암시하는 걸까?

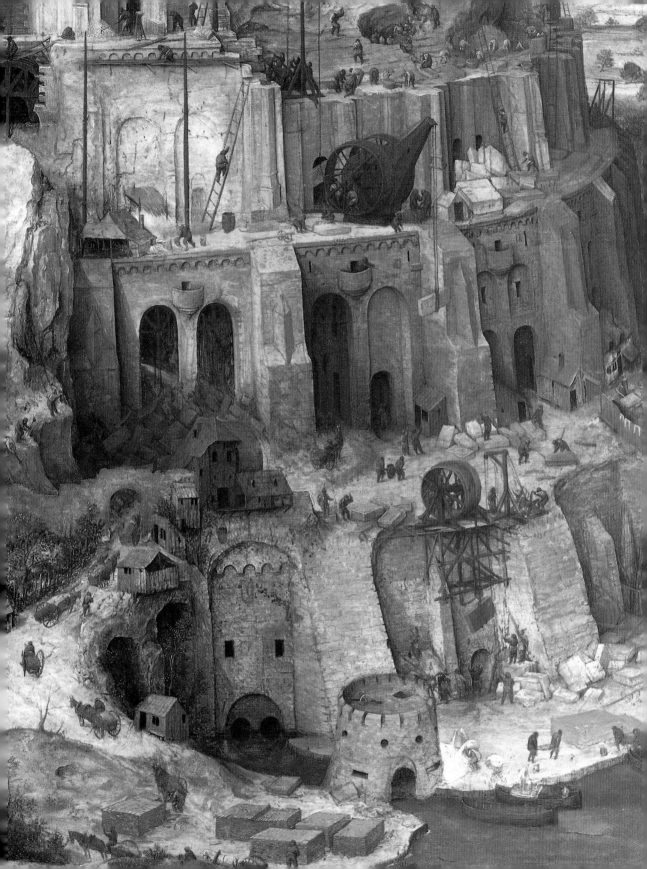

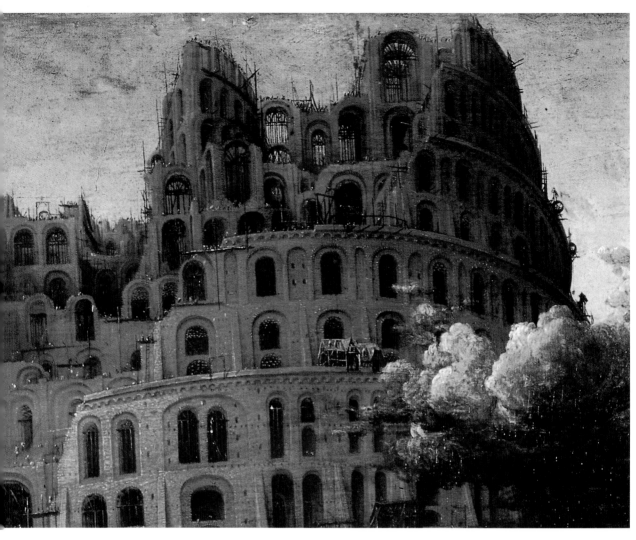

〈'작은' 바벨탑〉(21쪽)의 부분
그리스도교 전통에서는, 하늘에 이르고자 했던 바
벨탑을 인간의 오만불손함의 상징으로 해석한다.
빈에 있는 바벨탑 그림에서, 비판의 대상은 니므롯
왕, 즉 세속의 권력자이다. 로테르담에 있는 이 그
림에서는, 거의 눈에 잘 띄지 않는 성직자의 행렬
이 경사로를 따라 오르고 있다. 브뢰헬은 가톨릭교
회를 비판하는 것이다.

물감을 가볍게 두드려 그린 이 행렬이 브뢰헬에게 중요한 것이었음에 틀림없다. 이들을 이 그림의 중심 지점, 지평선과 같은 높이에 배치해놓았기 때문이다.

〈바빌로니아의 탑〉이라는 제목이 붙은 그림 역시 안트웨르펜의 상인이자 금융가인 니콜라스 용얼링크의 담보물 목록에 있다. 하지만 어느 버전을 말하는 건지는 알 수 없다. 1565년, 용얼링크는 브뢰헬의 작품 16점을 소장했다. 아마도 그는 이 화가의 대표적인 후원자(부유하고 교양 있는 상류층 사람들) 중 하나였을 것이다. 몇 년 동안 네덜란드에서 가장 영향력 있는 스페인의 대리인이었으며 훗날 마드리드 최고 행정 재판소의 일원이 된 앙투안 페르노 드 그랑벨 추기경의 소유 재산 중에도 브뢰헬의 작품 2점이 포함되어 있었다.[7]

분명하고 상세한 기록은 없으나, 브뢰헬의 많은 그림이 후원자들로부터 의뢰를 받아 그린 것임을 추정할 수 있다. 반면 인그레이빙 판화의 밑그림으로 쓰인 드로잉은 대부분 주문을 받아 제작한 것이 확실하다. 이를 주문한 이는 히에로니무스 코크였다. 그는 판화와 회화 제작을 의뢰해서 안트웨르펜에 있는 '네 개의 바람'이라는 이름의 화랑에서 판매했다. 코크는 아마도 자신이 생각하는 것을 세부적으로 제시했을 것

'작은' 바벨탑
The 'Little' Tower of Babel, 1563년경
브뢰헬은 바벨탑을 주제로 적어도 3점의 그림을 그렸으며, 그 가운데 2점이 남아 있다. '큰' 바벨탑은 빈에, '작은' 바벨탑은 로테르담에 있다(20쪽에 부분도).

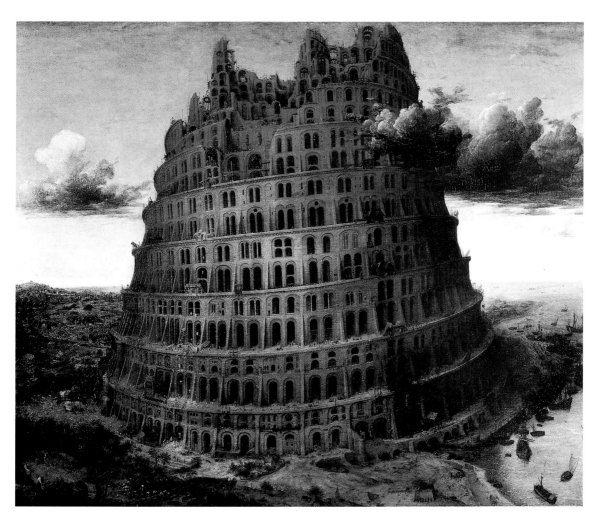

작은 물고기를 잡아먹는 큰 물고기
The Big Fish Eating the Little Fish, 1557년
얼굴이 보이지 않는 사람이 커다란 칼로 물고기의
배를 가른다. 거기에서 다른 물고기들이 쏟아져 나
오고, 차례로 그 물고기들의 입에서 더 작은 물고
기들이 쏟아진다. 아들과 함께 배에 탄 남자가 덧
붙이는 이 그림에 대한 설명은 분명 안트웨르펜에
서 벌어지는 거센 경쟁만을 언급한 것은 아니다.
"보아라, 아들아, 나는 오래전부터 알았단다. 큰 물
고기가 작은 물고기를 집어삼켜 버린다는 것을."

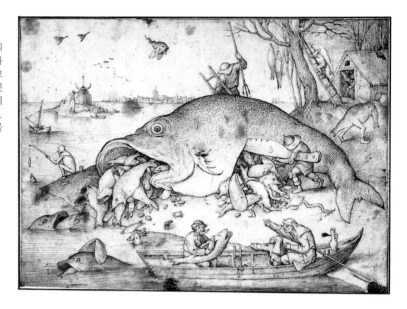

이다. 그는 시장의 요구, 고객의 바람에 부응하고자 했다. 또한 시장에서 더 나은 값을
받기 위해서, 이따금 이름을 위조해 무명 화가의 작품을 인기 있는 화가의 작품이라고
주장하기도 했다. 브뢰헬은 젊었을 때 그런 경우를 당했다. 〈작은 물고기를 잡아먹는
큰 물고기〉(22쪽)를 그린 사람은 브뢰헬이었다. 하지만 이것은 판화로 제작되어 네덜
란드 화가 히에로니무스 보스(그는 브뢰헬이 태어나기 10년 전쯤인 1516년에 사망했
다)의 이름으로 시장에 나왔다.

이런 사기가 가능했던 것은, 브뢰헬이 그린 공상적인 형상이 사망한 동포 화가의
회화 양식과 꼭 닮았기 때문이다. 뭍에 드러누운 커다란 물고기의 입에서 작은 물고기
들이 쏟아져 나온다. 작은 물고기들도 더 작은 물고기를 쏟아낸다. 한 사람이, 왕권의
상징인 십자가 달린 보주가 새겨진 커다란 칼로 큰 물고기의 배를 가른다. 안트웨르펜
에서 더 힘센 상인이 더 약한 상인들을 희생시켜 살아가듯, 황제와 왕은 백성을 희생
시켜 살아간다. 큰 것이 작은 것을 잡아먹는다. 배에 탄 아버지가 아들에게 보여주는
것은 무자비함과 극악무도한 탐욕, 그리고 안트웨르펜과 인근 시장에서 브뢰헬의 주
요 고객이던 코크가 지배하는 소름끼치는 세상이다.

브뢰헬의 작품 중 〈두 원숭이〉(23쪽)의 배경에서 단 한 번, 그저 스치는 듯이, 이
세상, 즉 안트웨르펜이라는 도시가 실제 어떤 모습인지 볼 수 있다. 이 수수께끼 같은
그림은 가로 세로 20×23센티미터로 유별나게 작다. 두 원숭이는 요새의 아치형 창에
쪼그리고 앉아 있다. 사슬에 묶인 이들 옆에는 견과류 껍질이 흩어져 있다. 브뢰헬은
"개암 때문에 재판소 간다"는 네덜란드 속담을 생각했을 수 있다. 그렇다면 이 원숭이
들은 개암처럼 하찮은 것 때문에 고소당해 자유를 잃었을 것이다. 이 작품은 스페인
통치하의 억압적인 분위기를 반영하는 것일 수도 있다. 또는 브뢰헬이 안트웨르펜을
떠나 다른 도시로 이주하는 것과 관련해서 볼 수도 있다.

하지만 이 그림이 나오게 된 정황을 고려하지 않는다면, 관람자는 (우리가 흔히
그러는 것처럼) 한쪽으로 치우쳐 생각하기 쉽다. 그렇게 되면 이 그림에서, 실의에 빠
진 원숭이들과, 육중한 요새의 벽에 갇힌 이들은 도달하기 어려운, 황홀하도록 아름다
운 도시의 전경(全景)밖에 보지 못할 것이다.

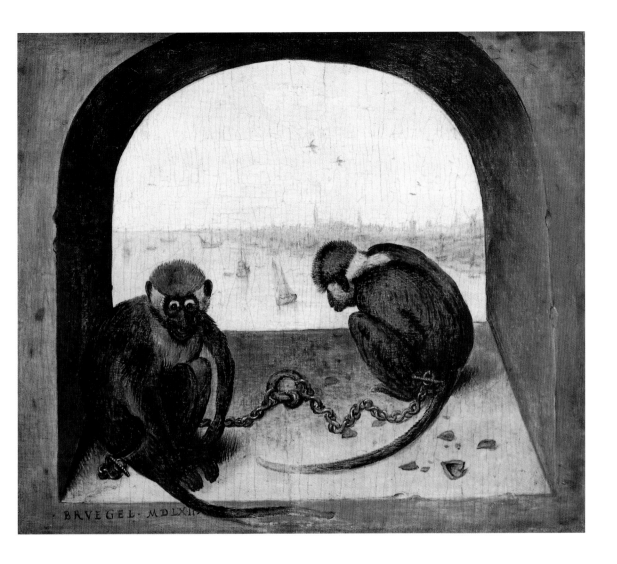

두 원숭이
Two Monkeys, 1562년
사슬에 묶여 실의에 빠진
이 두 원숭이의 의미는 불분명하다.
그리스도교 도상에서, 원숭이는 일반적으로 어리석음
또는 허영심 같은 악덕이나 구두쇠를 나타낸다.
개암은 "개암 때문에 재판소 간다"는
네덜란드 속담을 나타낸다.
이는 이 원숭이들이 하찮은 일에
자신들의 자유를 걸었음을 암시한다.
배경에서, 바다 쪽에서 보이는
안트웨르펜을 볼 수 있다.
브뢰헬은 1563년에 안트웨르펜을 떠나
브뤼셀로 이주했다.

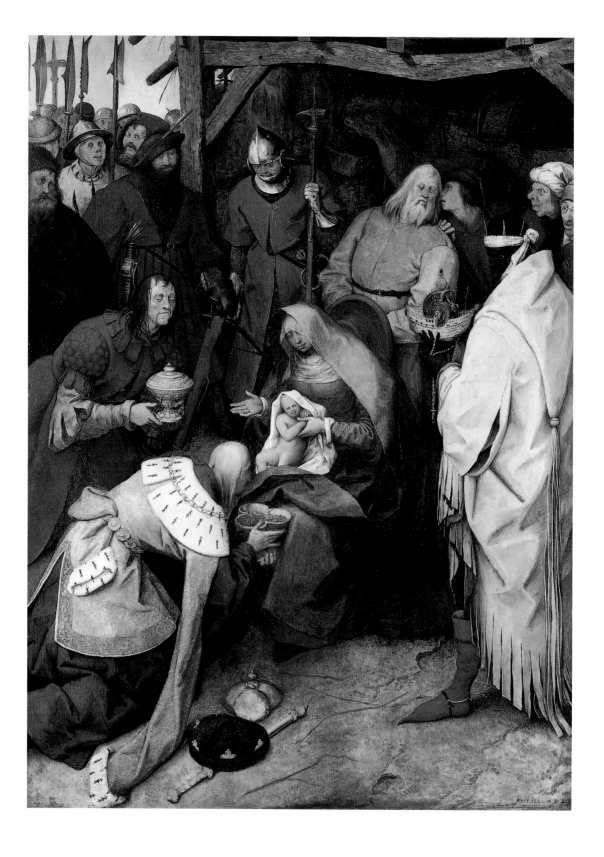

눈 속의 성가족

여러 세기 동안 교회와 수도원은 가장 주요한 미술품 고객이었다. 종교개혁은 이러한 전통에 종지부를 찍었다. 프로테스탄트는, 가톨릭이 많은 그림으로 교회를 장식하는 것을 세속화의 징후 또는 종교에서는 금지된 화려함과 권력의 과시로 여겼다. 루터가 아니라 칼뱅이 한 것이지만 신학적 반론도 제기되었다. 칼뱅은 "신을 표현한 모든 그림은 신의 본성에 모순된다"며 "신에게 가시적인 형상을 부여하는 것은 죄악이며, 그 상을 조각하는 것은 진정한 신에게서 완전히 이탈하는 것"이라고 말했다.[8]

브뢰헬은 초년이던 1550/51년에 다른 이들과 함께 제단화를 그렸다. 그것은 유실되었으나 기록이 남아 있다. 그의 작품 중 교회를 위해 제작한 것으로 확인되는 것은 하나도 없다. 그 이유 중 하나는, 루터교와 칼뱅파 교회는 그런 미술품에 무관심했고, ('우상파괴'로부터 교회를 지킬 수 있었던 경우) 가톨릭교회는 그것을 감추었던 당시의 정치적, 종교적 상황에서 찾을 수 있다. 또 다른 이유는 가톨릭교도들의 관심을 배격하는 브뢰헬의 회화 양식에 있었다. 1545~1563년 트리엔트 공의회에서 공식화된 반종교개혁은 화가들에게, 성인을 표현할 때는 성인다움을 강조하고 보통 인간과는 분명히 구별되도록 할 것을 요구했다. 브뢰헬은 이와 정반대로 했던 것이다.

이는 얼핏 보기에 가톨릭의 요구에 부응하는 듯한 작품인 〈왕들의 경배〉(24쪽)에서도 그러하다. 성모 마리아는 아기 예수를 무릎에 앉히고 그림 중앙에 앉은 모습이다. 그 얼굴은 전통적이고 이상적인 성모 마리아 상에 적합한 젊은 처녀만큼이나 아름답다. 하지만 한쪽 눈이 가려지고 허리가 구부정한 자세이다. 그리고 아기 예수는 두려워하며 몸을 뒤로 빼는 듯하다. 게다가 (어쨌든 성인인) 왼쪽의 왕은 아주 세속적인 모습이다. 반면 화사한 색의 예복을 입은 오른쪽의 왕은 성모 마리아보다 더 두드러져 보인다. (엄격한 반종교개혁의 관점에서) 더 참기 어려운 것은 요셉의 묘사이다. 그는 이 신성한 사건에 몰입하는 대신 자신의 귀에 속삭이는, 누군지 알 수 없는 인물 쪽으로 몸을 기울이고 있다. 이처럼 귓속말을 하는 행위를 통해 경배에 대한 경의를 드러낸다고 할 수도 있다. 하지만 그것은 성인답지 못한, 너무나 인간적인 행위이다. 그것은 관람자의 주의를 흐트러뜨리며, 분명 종교 검열에 걸렸을 것이다.

브뢰헬은 세 왕 또는 세 동방박사가 아기 예수에게 경배하는 장면을 세 번 그렸다. 이 중 가톨릭에 어울릴 법한 호화로움과 이상화를 보여주는 것은 하나도 없다. 가장 처음에 그린 〈세 왕의 경배〉(29쪽 위)는 보존 상태가 좋지 않다. 이 작품은 군중이 네덜란드인과 중동 사람들로 이루어져 있다는 점이, 가장 마지막에 그린 〈눈 속에서의 왕들의 경배〉(29쪽 아래)는 자연 현상, 즉 눈이 내린다는 점이 특징이다. 이 마지막 버전은 종교적인 광경이 거의 모습을 감추고 겨울철 마을 생활의 일상에서 일어나는 사건처럼 통합되어 있다는 점에서 가장 대담한 작품이기도 하다.

림보의 그리스도 (부분)
Christ in Limbo, 1562년경
브뢰헬이 자신의 작품에서 비판한 것은 예수 그리스도에 대한 신앙 자체가 아니라 가톨릭교회였다.

24쪽
왕들의 경배
The Adoration of the Kings, 1564년
브뢰헬은 경배 장면을 그리스도 수난극으로 연출될 수 있을 법하게 묘사했다. 반종교개혁이 규정한 지침에 따르면, 누군가가 요셉에게 귓속말을 하는 행위는 그런 극에서나 허용될 만한 것이지, 그림에서는 아니었다.

〈골고다로 가는 행렬〉(26쪽)의 접근법도 이와 유사하다. 나무 패널에 그린 그림의 중앙쯤에, 십자가 아래 그리스도가 쓰러져 있다. 왼쪽 마을에서는 사람들이 말을 타거나 어슬렁거리며 쏟아져 나온다. 그리스도는 거대한 호를 그리며 골고다 언덕을 향해 가는 이 군중에 집어 삼켜진다. 이것은 소풍날의 전경이다. (아마도 경찰인) 붉은색 외투를 입고 말을 탄 이들이 길을 가리킨다. 길 근처 왼쪽에, 이륜 손수레와 무거운 짐을 가진 여자들이 사람들의 흐름을 거스르며 일을 하고 있다. 얼굴이 험상궂은 한 여자는 뒤에서 남편을 만류한다. (키레네의 시몬으로 여겨지는) 그녀의 남편에게, 군인들이 십자가 옮기는 것을 돕도록 지시하고 있다. 두 사람이 한바탕 소동을 벌이는 바람에, 많은 구경꾼이 돌아보고 있음에 틀림없다. 실은, 십자가 옮기는 것을 돕도록 허락이 떨어졌는지는 분명하지 않다. 동행한 몇몇 사형 집행인이나 장인들이 실제로 돕고 있는 반면에, 그중 한 사람은 보란 듯이 십자가에 발을 얹고 있으며, 붉은색 외투를 입은 이들도 관여하고 있다. 소년들은 놀고 있고, 전경에 한 행상인이 관람자에게 등을 보인 채 앉아 있다. 또다시 화가와 닮은 남자가 오른쪽 구석에 서 있는 것이 보인다.

소풍 나온 사람들 대부분은 임박한 그리스도의 십자가형 이면의 의미를 모르는 것 같다. 전경의 오른쪽, 솟아오른 바위 위의 사람들만은, 고풍스러운 고딕식 옷과 비탄에 잠긴 몸짓 때문에 이 그림과 전반적으로 어울리지 않는다. 브뢰헬은 여기에 전통적으로 그리스도가 못 박힌 십자가 아래에 등장하는 여인들을 모아놓았다. 사도 요한

골고다로 가는 행렬
The Procession to Calvary, 1564년
브뢰헬은 사형이 집행될 곳으로 향해 가는 군중 속에, 십자가 아래 쓰러진 그리스도를 숨겨두었다. 놀거나, 말을 타고 있거나, 서로 얘기를 주고받는 사람들에게 그것은 마치 구경거리 같다. 배경의 왼쪽에 플랑드르의 예루살렘이, 오른쪽에 골고다 언덕이 보인다. 이 둘 사이에는 의미를 알 수 없는 바위와 풍차가 놓여 있다.

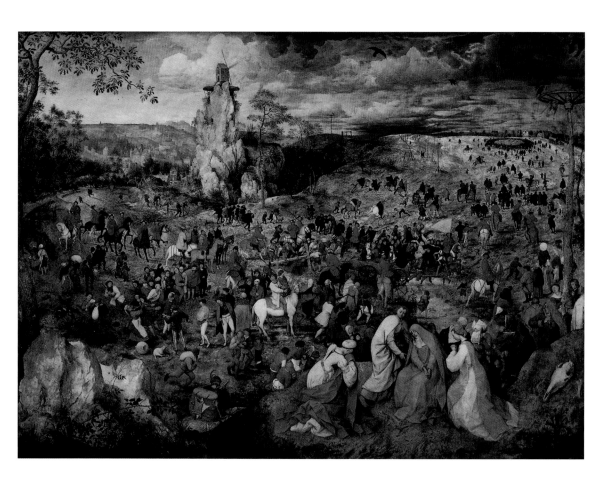

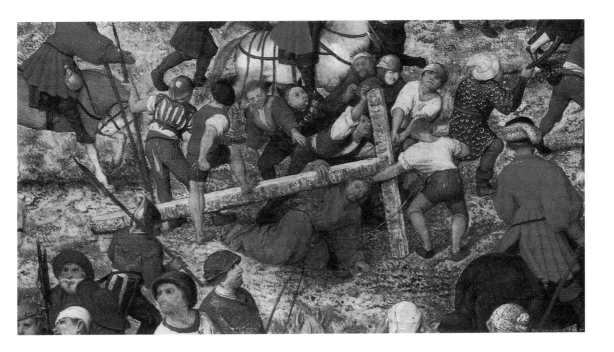

이 이 여인들을 위로한다. 이 이유가 아니라면 세부 표현이 지극히 사실적인 이 그림에, 왜 다른 양식으로 그린 이 부분을 덧붙였는지 의문이다. 브뢰헬이 성서의 장면을 주변적인 것으로 다룬 유일한 화가는 아니지만, 그의 접근법은 그러한 화가 가운데 가장 일관적이다. 그의 의도는 무엇이었을까? 사람들을 자극하려는 것은 분명 아니다. 그는 그리스도교 신앙의 근본 요소를 폄훼하려 하지 않았다. 이는 그의 작품 중 거의 절반이 성서의 주제나 그와 연관된 주제를 담고 있다는 데서 드러난다.

여기에는 가톨릭교회에 대한 비판이 일부 작용했을 것이다. 화가는 신앙 자체가 아니라 교회 제도, 즉 성직자들과 그들의 세속적 권력에 반대했다. 이러한 비판은 화가의 주제 선택에서도 명백하게 드러난다. 브뢰헬은 가톨릭교회의 역사에 등장하는 순교자나 성인이 아니라 단지 성서에 나오는 인물, 다시 말해 모든 그리스도교도에게 의미 있는 인물을 그렸다. 반(反)스페인 정서 또한 작용했을 것이다. 가톨릭교회는 펠리페 2세의 세속 통치와 떼려야 뗄 수 없는 관계여서, 왕을 공격함으로써 교회를 공격한 것이다. 브뢰헬은 성인들이 빠진 부분을, 네덜란드의 백성과 풍경으로 채웠다. 의도적이든 아니든, 브뢰헬의 작품에는 외국인 통치자들이 물러났으면 하는 바람이 반영되어 있으며, 그런 까닭에 네덜란드 지역에서 일어난 해방의 과정을 일부 보여준다.

이는 브뢰헬의 작품을 보는 많은 관점 중 하나일 뿐이다. 그리자유 그림인 〈성모 마리아의 죽음〉(28쪽 아래)과 〈그리스도와 간음한 여인〉(28쪽 위)은, 브뢰헬의 작품을 그렇게만 볼 수 있는 것은 아님을 보여준다. 이 둘은 종교적인 내용만을 다루고 있다. 전자에서 성 요한은 잠들어 꿈에서, 각지에서 몰려든 그리스도교도와 죽어가는 성모 마리아를 본다. 후자에서는, "너희 중에 누구든지 죄 없는 사람이"(요한 8:7) 간음한 여인에게 돌을 던지라는 유명한 말을, 예수가 먼지에 손가락으로 쓰고 있다. 이 둘은 유례가 없는 작품이다. 회색 색조만을 사용하고, 초자연적인 빛의 효과로 그것을 보완하고 있는 것이다. 이러한 효과를 다음 세기에 렘브란트가 다시 사용한다.

〈골고다로 가는 행렬〉(26쪽)의 부분
이 장교는 예수가 십자가를 옮기는 것을 돕도록 해야 할지 말아야 할지를 의논하고 있는 듯하다. 그림 오른쪽 구석에, 역시 아마도 화가 자신일 법한, 턱수염을 기른 인물이 보인다.

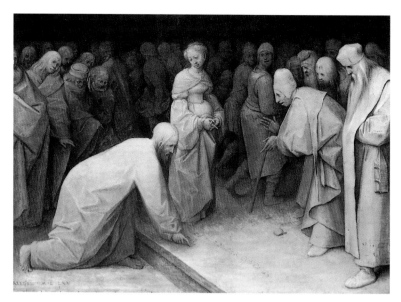

그리스도와 간음한 여인
Christ and the Woman Taken in Adultery, 1565년
브뢰헬은 바리사이파 사람들이 고발한 여인을
그림 중앙에 우아한 모습으로 그렸다.
그가 여인을 지상의 존재로서가 아니라
브뤼셀 사람들의 미의 이상에
어울리는 모습으로 그린 경우는 아주 드문데,
이 간음한 여인이 그 예 가운데 하나이다.

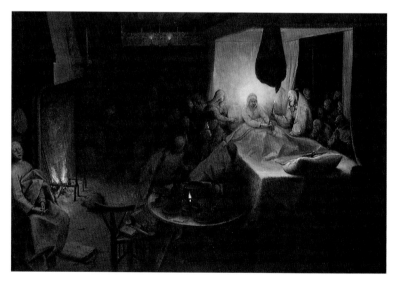

성모 마리아의 죽음
The Death of the Virgin, 1564년경
열두 제자 가운데 하나인 요한은 그림 왼쪽의 난로 옆에서 잠이 들어,
죽어가는 성모 마리아의 침대 주변에 다른 제자들과 성인들이 모여 있는 꿈을 꾼다.
브뢰헬은 여기에 초자연적인 빛의 효과를 이용했다.
이러한 빛의 효과는 뒤에 렘브란트의 작품에 특징적으로 나타난다.

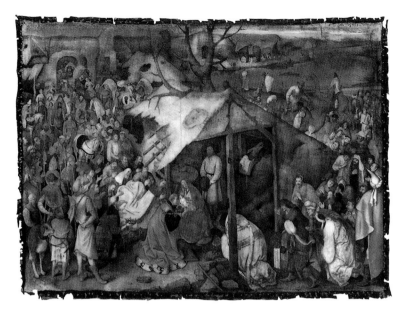

왕들의 경배
The Adoration of the Kings, 1556~1562년
아기 예수에 대한 경배를 그린 다른 두 그림과 달리,
이 작품은 나무판이 아니라 캔버스에 그린 탓에 보존 상태가 나쁘다.
남아 있는 경배 그림 가운데 가장 먼저 그린 것이다.
브뤼헬은 중심 사건 주변에 대규모 군중을 둘러놓았다.
군중은, 일부는 네덜란드식 옷을 입고,
일부는 오리엔트풍 옷을 입고 있다.

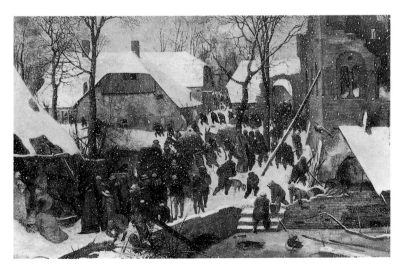

눈 속에서의 왕들의 경배
The Adoration of the Kings in the Snow, 1567년
브뤼헬은 경배 장면을 그림 중앙에서 왼쪽 모퉁이로 옮기고,
눈이 쏟아지는 뒤로 그리 분명치 않게 묘사했다.
이 작품에서는 종교적 주제보다 겨울철의 자연 현상과
마을 사람들의 생활이 두드러진다.
이 작품은 유럽 미술사에서, 내리는 눈을 그린 최초의 그림일지도 모른다.

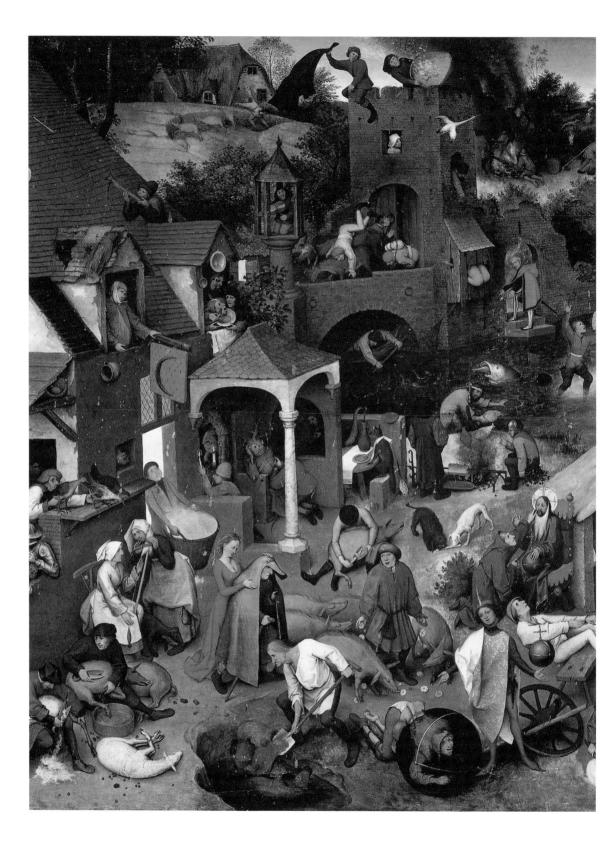

세계 탐험

중세 회화작품에는 주로 성서에 나오는 인물, 성인, 천국과 지옥을 그렸다. 교회와 수도원에 있던 그러한 작품 중 대부분은 눈으로 볼 수 없는 것을 충실히 보여줌으로써 신앙심과 교훈을 주고자 했다.

르네상스 시대(브뢰헬이 태어나기 약 100년 전쯤 이탈리아에서 시작되었다)에는, 관심의 초점이 신에서 인간으로 옮겨갔다. 지상은 비참한 죄인들로 가득 찬 눈물의 골짜기라는 중세의 개념은 희미해졌다. 인간의 위상은 높아졌다. 화가들은 인간이 몸을 소유하고 있음을 보여주었으며, (원근법의 도움으로) 삼차원으로 표현된 지상의 환경 속에 인간을 위치시켰다. 마젤란은 최초로 세계일주를 해, 1521년 지구가 둥글다는 사실을 증명했다. 1548년 피에르 쿠덴베르그는 이국적인 식물을 연구할 목적으로 브뤼셀에 식물원을 세웠다. 이 시대에는 이런 연구용 식물원이 많았다. 1560년 교회가 시체 해부 금지령을 철폐해, 연구를 위한 인체 해부가 가능해졌다. 그리고 1570년에는 아브라함 오르텔스가 최초의 세계 지도책을 출판했다.

안트웨르펜의 지도 제작자인 오르텔스는 브뢰헬의 친구였다. 이 인물과 다른 사람들 덕분에, 브뢰헬은 당시 사람들의 탐험에 대한 열광을 잘 알았다. 그 역시 자신의 작품에서 나름의 방식으로 탐험을 해나갔다. 이전에는 무시되거나 업신여겨지기까지 하던 삶의 영역을 그렸던 것이다. 그 두드러진 예가 〈어린이들의 놀이〉(32쪽)이다.

당시까지 서구의 회화와 사고에서 어린 시절이라는 주제는 거의 무시되었다. 어린 시절은 자체의 요구를 가진 인생의 한 단계가 아니라 성인의 예비 단계로만 여겨졌다. 여기에 묘사된 복장에서 보이는 것처럼, 어린이는 작은 어른으로 여겨졌다. 소녀들의 앞치마와 모자는 어머니들 것과 비슷하며, 소년들이 입은 바지, 짧은 상의, 저고리는 아버지들 것과 같다. 게다가 팽이, 목마, 인형, 긴 막대기에 달린 팔랑개비 외에는 장난감이 거의 없었다. 브뢰헬이 그린 아이들은 대부분 장난감 없이, 또는 돼지 방광, 지골(趾骨), 모자, 통, 굴렁쇠, 다시 말해 주변에서 쉽게 구할 수 있는 것을 장난감 삼아 놀고 있다.

당시 부모나 친척이 어린이에게 보이던 애정은 오늘날 핵가족에 비해 덜했을 것이다. 너무 많은 아이가 태어나고, 또 너무 많은 아이가 아주 어려서 죽었기 때문이다. 브뢰헬의 그림에서 이러한 관심의 부족, 그리 깊지 않은 애정을 볼 수 있다. 아이들의 얼굴에도, 체격에도 아이다운 요소가 두드러지지 않는다. 몇몇은 둔하고 다소 멍청해 보이며, 모든 아이가 나이를 짐작할 수 없는 모습이다. 다가오는 세기의 그림에서는 어린이를 이상화해서 표현하게 되는데, 여기서는 그런 흔적이 전혀 보이지 않는다.

브뢰헬은 이 그림에 250명이 넘는 어린이를 그렸다. 이렇게 어린이의 놀이, 즉 어린이가 몸을 움직이고, 모방을 통해 장차 어른이 될 때를 준비하는 방식을 열거한 것

왼쪽에서 바라본 군선
Warship Seen Half from Left, 제작 연대 미상
네덜란드인들은 가장 규모가 큰 상선단을 보유했으며, 상업에서 주도권을 잡기 위해 머나먼 대륙의 탐험에 나섰다. 브뢰헬은 공을 들여 선박을 기술적으로 정확하게 묘사했다.

30쪽
〈네덜란드의 속담〉(35쪽)의 부분
속담 채집은 16세기의 많은 백과사전적 작업 가운데 하나였다. 브뢰헬은 이 그림에서 속담 목록 이상의 것을 제시한다. 그림 한가운데에서 악마가 누군가의 고해를 듣고 있는, 뒤죽박죽 뒤집힌 세계를 보여준다(35~37쪽 참조).

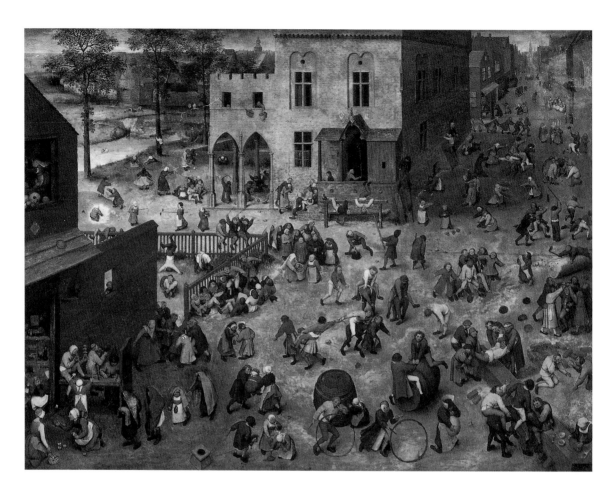

어린이들의 놀이
Children's Games, 1560년
브뢰헬은 여기에 250명이 넘는 어린이를 그렸다.
아이들은 나뭇조각, 뼛조각, 굴렁쇠, 통을 가지고
놀고 있다. 16세기에는 따로 제작된 장난감이 드
물었다. 아이들의 얼굴은 나이를 알 수 없다. 그것
은 아마도 이 그림의 관람자에게, 어린아이의 놀이
가 그런 것처럼 쓸데없는 일에 인생을 낭비하지 말
라는 충고를 하고 싶었기 때문일 것이다(32쪽에
부분도).

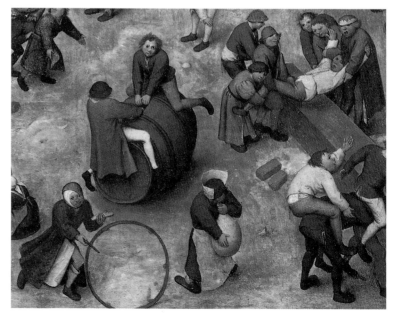

은 미술사에서 유례가 없는 일이다.

하지만 이 그림을, 아이들 놀이와 관련된 민속의 기록이 아니라, 어린아이의 놀이가 그런 것처럼 인생을 쓸데없이 낭비하지 말라고 어른들에게 충고하는 것으로 볼 수도 있다. 이 두 번째 해석을 뒷받침해주는 한 가지 사실은, 아이들 대부분의 얼굴에 아이다운 요소가 없다는 점이다. 하지만 이 두 해석은 서로 배타적이지 않다. 오늘날 이 그림이 관심을 끄는 것은, 거기에 담긴 교훈이나 혁신적인 기법 때문이 아니라 색과 형태에 정통한 화가의 솜씨 때문이다. 이 작품은 내용과 형식 모두에서 매혹적이면서 동시에 혼란스럽다. 가령 이 그림을 보는 이상적인 시점이 없다. 관람자는 이 작품에 가까이 다가설 것과 일정 거리를 두고 물러설 것을 동시에 요구받는다. 거리를 두어야만 전체적으로 조망할 수 있으며, 가까이 다가가야만 실로 생생하게 표현된 사소한 활동들, 인물들, 얼굴들을 볼 수 있다. 이러한 조망은 부수적인 문제들을 야기한다. 관람자는 관례적으로 그림 앞 중앙에 위치를 잡는다. 화가가 그 위치에서 자신의 세계를 보여주리라고 짐작하기 때문이다. 하지만 브뢰헬은 그러지 않는다. 조망에 따르자면, 그림의 오른쪽 앞에 위치를 잡을 수도 있다. 여기에서 보면 먼 거리에서 건물 벽들이 등각으로 만나고, 관람자의 시선은 위쪽으로 이끌린다. 이러한 조망이 눈을 오른쪽으로 이끌지만, 그렇다고 이 그림이 '기우뚱하지'는 않다. 건물들의 모서리가 그림 왼쪽

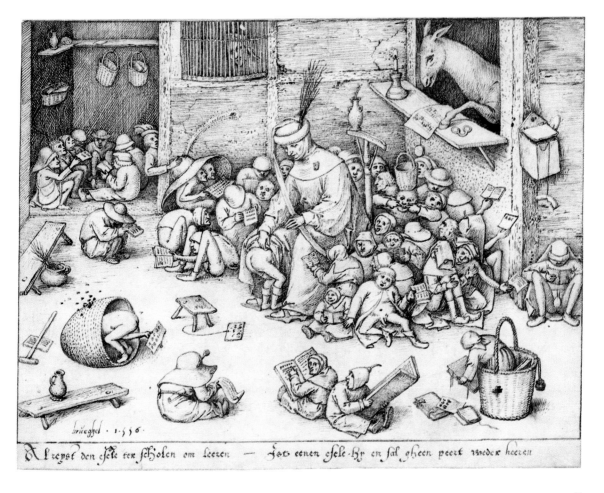

앞으로 비스듬히 이어진다. 그림 왼쪽 가의 건물은 어두운 색의 덩어리가 특히 두드러진다. 그것이 전경과 배경 사이에 팽팽하게 긴장된 관계를 만들어내고 균형을 이루게 한다. 브뢰헬은 복합적인 공간에서 아이들이 놀게 한다. 무엇이 관람자를 이 그림 앞에 오래도록 붙들어두는지 곧바로 알아차리지 못하게 하는 예술적 수단으로 매혹하고 있는 것이다.

〈네덜란드의 속담〉(35쪽)도 마찬가지이다. 여기서도 중심축이 앞쪽에서 오른쪽 뒤로 시선을 이끈다. 또한 뜻밖에 단축법을 따르지 않고 정면으로 그린 지붕 위 파이들로, 조망을 흩뜨려놓는다. 브뢰헬의 주도면밀함을 생각하면, 이는 실수일 리 없다. 화가는 게임을 하고 있는 걸까? 아니면 의도적으로 혼란을 일으키려는 걸까?

속담 채집은 16세기의 많은 백과사전적 작업 중 하나였다. 이는 위대한 인문주의자인 로테르담의 에라스무스가 1500년 속담과 라틴 작가들의 유명한 공식(公式)을 채집해 출간함으로써 시작되었다. 플랑드르와 독일에서 채집이 이어졌고, 1564년에는 '속담의 섬'을 그린 라블레의 소설 『팡타그뤼엘』이 나왔다. 브뢰헬은 1558년까지 각각의 작은 패널화로 이루어진 〈열두 가지 속담〉(34쪽) 연작을 이미 그린 바 있다. 하지만 일련의 속담을 나열하는 것이 아니라 그림 하나하나가 전체의 일부를 이루는 '속담의 마을'은 분명 이전에 시도된 적이 없는 것이었다.

이 작품에서 100개 이상의 속담과 관용적 표현이 확인된다. 그중에는 현재는 쓰이지 않는 것도 많고, 당시의 언어 관습을 상당히 직접적으로 반영하고 있는 것도 많다! 대부분은 어리석고 부도덕하며 무분별한 행위를 묘사한다. 이 작품의 중심점이 되고 있는 누각에서 악마가 누군가의 고해를 듣고 있다. 게다가 그 오른쪽에서는, 수도사가 그리스도를 조롱하며 그 얼굴에 턱수염을 붙이려 한다. 그 왼쪽에서는, 한 여자가 남편의 어깨에 파란색 망토를 걸쳐준다. 이는 그녀가 남편을 속이고 있음을 의미한다. 집 앞쪽에 구체(球體)가 걸려 있고, 거기에 거꾸로 붙은 십자가가 이 화가의 관심사인 '뒤죽박죽 뒤집힌 세계'를 암시한다. 어린아이들의 놀이 경우처럼, 속담 채집에 대한 열정뿐만 아니라 당대에 대한 브뢰헬 특유의 회의적인 시각이 이 작품을 낳았다.

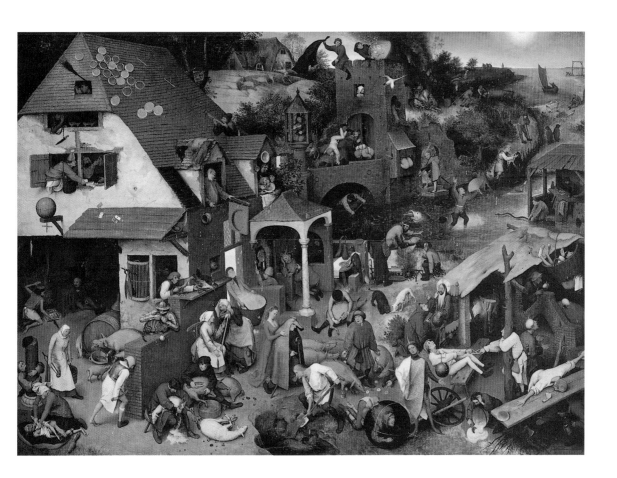

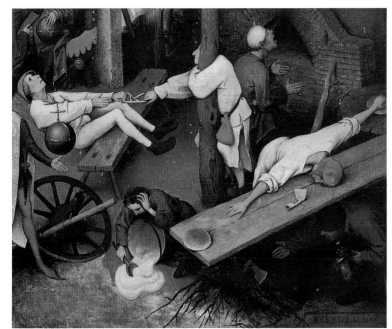

네덜란드의 속담
Netherlandish Proverbs, 1559년
이 작품에서 확인되는 100개 이상의 속담과 관용
적 표현은 '뒤죽박죽 뒤집힌' 행위를 묘사한 것이
다(36, 37쪽 참조). 때문에 이 작품은 이따금 〈뒤죽
박죽 뒤집힌 세계〉라는 제목으로 불리기도 한다.
한 사람이 지구를 엄지손가락에 올려놓고 춤추게
하고 있다. 또 다른 이는 한쪽 빵 덩어리에서 다른
쪽 빵 덩어리로 손을 뻗칠 수가 없다. 다시 말해 그
는 돈이 충분치 못하다. 한 번 엎지른 죽은 도로 주
위 담을 수 없고, 화덕 입구보다 더 크게 입을 벌리
려는 것은 자기 능력을 넘어서는 일이다(옆과 30
쪽에 부분도).

네덜란드 속담

1 지붕이 파이로 덮여 있다(풍요로운 땅, 바보의 낙원. '환락경의 땅').

2 빗자루 위에서 결혼하기(내연 관계가 되다. 한 지붕 아래서 함께 죄를 지으며 사는 것은 마음 편하기는 하지만 부끄러운 일이다).

3 튀어나온 빗자루(주인이 집에 없다. '호랑이 없는 굴에 여우가 왕').

4 손가락 사이로 보기(자기가 손해볼 일이 아니면 너그러울 수 있다).

5 칼을 매달다(도전하다).

6 나막신을 세워두다(헛된 기다림).

7 서로 코 잡아끌기(서로 속이다).

8 주사위는 던져졌다(이미 결론은 났다).

9 바보가 가장 좋은 패를 얻는다.

10 떨어지는 카드에 매달리다(가라앉는 배에 올라타다).

11 세상에 대고 뒤보기(세상을 경멸하다).

12 뒤집힌 세상(제대로 된 것의 반대. '뒤죽박죽 뒤집힌 세계').

13 (부정한 이익을 얻기 위해) 가위의 눈(손잡이 구멍)을 통해 끌어당기다. 또는, 눈에는 눈.

14 적어도 알 하나는 둥지에 남겨둬라(밑천은 남겨라. 궂은날에 대비하라).

15 귀 뒤에 치통 앓다(아마도 꾀병으로 다른 사람들을 속이다).

16 a)달에 대고 오줌 누기(불가능한 일을 하려 한다는 뜻. '달 보고 짖기' 또는 '바람에 대고 오줌 누기') b)달에 대고 오줌 누다(일이 실패하다).

17 지붕에 구멍 나다.

18 오래된 지붕은 수리가 잦다.

19 지붕에 외(댓가지나 싸리 등을 가로 세로 엮어서 흙을 받는 지지체로 삼는 것) 있다(엿듣는 사람이 있다).

20 요강단지를 내걸다(물병 대신 요강단지가 여인숙 간판으로 쓰이는 뒤죽박죽 뒤집힌 세계).

21 비누거품 없이 바보 수염 깎다(바보로 만들다, 속이다).

22 창밖으로 자라나가다(비밀은 지킬 수 없다. '진실은 드러나기 마련이다').

23 두건 하나를 함께 쓴 두 바보('어리석음은 벗을 사랑한다').

24 a)첫 번째 화살 찾으려고 두 번째 화살 쏜다(어리석고 그릇된 집요함) b)있는 화살 다 쏘아버린다(꼭 필요할 때 쓸 화살이 없을 것이므로 한 번에 화살을 모두 써버리는 것은 현명치 못한 일이다).

25 악마도 베개에 묶어둘 수 있다(앙심을 품은 집요함은 악마도 눌러버린다).

26 기둥을 깨무는 사람(신앙심 깊은 위선자).

27 한 손으로 불, 다른 손으로 물 나르기(이중적이고 허위적이다).

28 a)어란(魚卵) 얻으려고 청어를 통째 굽다.('새우로 청어 낚기', 실속 있는 것을 얻기 위해 하찮은 것을 희생하다). b)여기서는, 청어가 구워지지 않다(일이 계획대로 되지 않다). c)머리에 덮어쓰다(손해를 물어주게 되다, '혼자 책임을 덮어쓰다').

29 a)청어가 없어진 건 누군가 먹었다는 말(많은 일이 종종 겉으로 보이는 것보다 더 깊은 뜻을 갖고 있다. '빙산의 일각'). b)청어는 자기 아가미 때문에 매달린다(자신이 저지른 실수의 대가는 스스로 치르게 되어 있다).

30 두 걸상 사이 재 속에 주저앉다(기회를 놓치다. 우유 부단함 때문에 실패하다, '두 걸상 사이로 떨어지다').

31 무엇으로 쇠를 태우리?(엄존하는 질서를 바꾸려는 것은 무용한 일이다).

32 물렛가락을 재 속에 떨어뜨리다(다 된 일에 실패하다).

33 항아리에서 개 튀어나온다. 그냥 두면 개가 식료품실(항아리)로 들어간다(부질없이 해를 입다. 손실 또는 손해를 막기에는 너무 늦었다).

34 암퇘지가 통 마개 뽑는다(서투른 일 처리. 태만은 대가를 치르게 된다).

35 돌담에 머리 박기(불가능한 일을 무모하고 성급하게 추진한다).

36 갑옷을 걸치다(과격해지다, 화가 나다. '무언가에 반기를 들다').

37 고양이 목에 방울 달기(모두가 다 알아차릴 수 있는 계획은 수포로 돌아가기 마련이다).

38 완전무장하다.

39 입에 쇠 문 사람(수다쟁이).

40 암탉 더듬는 사람('알도 낳기 전에 마릿수부터 헤아리기').

41 늘 뼈 갉아먹는다(끝도 없고 무익한 자질구레한 일, 또는 모든 일을 끊임없이 되풀이한다. '늘 똑같은 곡조로 하프 탄다').

42 내걸린 가위(소매치기, 속여 강탈하는 곳(바가지를 씌우는 엉터리 술집)을 상징).

43 입이 두 개(속과 겉이 다르다, 남을 속이다. '한 입으로 두 말 하기').

44 한 사람은 양털을 깎고 또 한 사람은 돼지털을 깎는다(한 사람은 이득 보는 일을 하고 또 한 사람은 손해 입는 일을 한다. 또는 한 사람은 호사스럽게 또 한 사람은 궁하게 산다, '부자와 가난뱅이').

45 우는 소리가 요란해서 털 못 깎는다('헛소동').

46 털은 깎아도 살갗을 베어서는 못쓴다(이익을 얻으려고 어떤 대가라도 감수하려 해서는 안 된다).

47 새끼 양처럼 고분고분하다.

48 a)한 사람이 실을 잣고 다른 사람이 물렛가락에 감는다(악의적인 뜬소문을 퍼뜨린다). b)검둥개가 끼어들지 않도록 조심하라(일을 그르칠 수 있다, 또는 여자 둘이 있는 곳에서는 개가 짖을 일이 없다).

49 하루 종일 바구니만 들고 다닌다(시간을 허비하다. '촛불로 해 밝히기').

50 악마한테 촛불 받쳐준다(누구하고나 친구가 되고 모든 이에게 알랑거린다, 아무한테나 비위 맞춘다).

51 악마한테 고해한다(원수한테 속 털어놓는다).

52 귀에 바람 불어넣는다(밀고자나 뜬소문, '뜬소문에 부채질하다').

53 여우와 두루미가 서로 대접한다(브뢰헬은 이솝 우화와 유사한 주제를 사용하고 있다. 두 사기꾼이 서로 자기 이익 볼 생각만 한다, 또는 사기꾼이 사기당한다).

54 아무리 아름다워도 비어 있는 접시는 쓸데없다('황금 접시도 배를 불려주지는 못한다').

55 국자나 교반기(달걀을 저어 거품이 일게 하는 기구) 핥아먹는다(남 덕에 입에 풀칠하는 식객, 기생충 같은 사람).

56 분필로 표시해두다(잊지 않고, 갚아야 할 빚, '기록되다').

57 송아지 빠져 죽은 후에야 우물 메운다(일이 터지고 난 후에야 대책을 세운다).

58 세상을 엄지손가락 끝에 올려놓고 돌려댄다(모든 사람들이 그의 장단에 맞춰 춤춘다, 마음대로 세상을 조종한다).

59 수레바퀴에 작대기 집어넣는다(방해하다).

60 출세하려면 비굴해져야 한다(야심을 품은 사람은 속임수를 쓰고 나쁜 짓을 예사로 해야 한다).

61 그리스도 얼굴에 아마(亞麻) 턱수염 붙인다(신앙심을 구실삼아 속인다).

62 돼지 앞에 장미(진주) 던져준다(마태오 7:6, 노력을 하찮은 데 허비한다).

63 남편한테 파란 망토 입히다(남편을 속이다, '남편 머리에 뿔 달기').

64 돼지 배에 칼 찌른다(필연적인 결론, 돌이킬 수 없는 일, '상황을 되돌릴 수는 없다').

65 두 마리 개가 뼈 하나를 나눠 가질 수는 없다(서로 몹시 다투다, '분쟁의 불씨', 탐욕과 질투의 이미지, 시기심).

66 뜨거운 숯불 위에 앉다(불안하고 안달하다, '안절부절못하다').

67 a)쇠꼬챙이에 꿰인 고기는 구워야 한다. b)불에 오줌 누는 것은 건강에 좋다. c)불에 오줌 끼얹다(불이 꺼지다, 완전히 낙담하다).

68 쇠꼬챙이 안 돌린다(비협조적이다).

69 a)맨손으로 물고기 잡는다(잽싸게 남이 던져놓은 그물에서 물고기를 잡아 다른 사람의 노력에서 이익을 얻는다. b)대구 잡으려고 빙어 던진다(28번의 a와 같은 의미).

70 바구니 밑창으로 떨어지다(구혼을 거절당하다, 단호히 거절당하다, 실패하다).

71 하늘과 땅 사이에 매달리다(난처한 상황에 빠져서 어찌해야 할 바를 모르다).

72 계란 쥐느라 거위알 놓치다(탐욕의 결과로 나쁜 선택을 하다).

73 화덕에 대고 입 벌리기, 또는, 화덕보다 입을 크게 벌리려면 벌려도 한참 벌려야 한다(화덕 입구보다 입을 더 크게 벌리는 건 능력을 벗어나는 일이다, '씹을 수 있는 것 이상으로 베어 문다', 또는 자기보다 더 강한 사람한테 대적하는 것은 무익한 일이다).

74 이 빵에서 저 빵까지 손이 닿을 수 없다(끼니를 잇기 힘들다).

75 a)도끼 찾는다(구실거리 찾는다). b)등불을 들다(마침내 얼마나 솜씨가 좋은지) 빛을 비출 기회를 얻다).

76 자루 달린 도끼(온전한 전체? 의미가 분명치 않음).

77 자루 없는 괭이(쓸모없는 것? 의미가 분명치 않으며 저 물건은 반죽 주걱).

78 한 번 엎지른 죽은 다시 퍼담을 수 없다(한 번 손해 입은 것은 완전히 되돌릴 수 없다, '엎지른 우유에 대고 울어봐야 소용없다').

79 끝까지 잡아당기다(주도권 쟁탈, 모두가 자신의 이익을 구하다).

80 단단히 매달리다. (이보다는) 돈주머니 걸린 곳에 사랑이 싹튼다.

81 a)스스로 자기 앞으로 오는 빛을 가로막다, 스스로 자신의 출세를 방해하다. b)자기가 화덕 안에 들어가본 적 없는 사람이 거기에 다른 사람이 있을 거라고 생각할 리 없다(뭐 눈에는 뭐밖에 안 보인다. '너 자신의 기준으로 다른 사람을 판단하지 마라).

82 칼 쓰고 연주하다(스스로 약점 있는 자는 나서지 말고 잠자코 있어야 한다. 똥 묻은 개가 겨 묻은 개 나무란다, 근거 없는 추측을 하다).

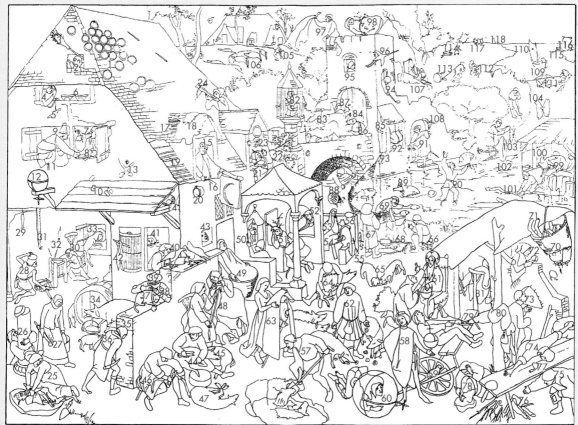

그림과 해설의 사용에 대해 베를린 국립 미술관 프로이센 문화유산관 회화관의 허락을 얻었음.

83 황소에서 나귀로 떨어지다(부정한 거래를 하다, 어려운 처지에 빠지다).

84 거지가 같이 남의 집 문 앞에 선 다른 거지를 동정한다.

85 나 있는 구멍은 누구나 들여다볼 수 있다.

86 a)문에 대고 엉덩이 문지르다(모든 것을 얕보다). b)무거운 짐을 지고 돌아다니다.

87 (문)고리에 입 맞추다(거짓되다, 과장되다, 존경하다).

88 그물 뒤에서 물고기 잡다(기회를 놓치다, 헛수고하다).

89 큰 물고기가 작은 물고기 잡아먹는다.

90 물에 해가 비춰 빛나는 걸 가만히 못 본다(사촌이 논을 사면 배가 아프다, 시기하다, 시샘하다).

91 물속에 돈을 던져 넣다(돈을 낭비하다, '돈을 창밖으로 던지다', '돈을 하수구에 내버리다').

92 두 사람이 한 구멍으로 뒤를 본다(떨어져서는 못사는 친구).

93 도랑 위에 비밀처럼 걸려 있다(분명한 일).

94 한 번에 파리 두 마리 잡으려 한다(하지만 하나도 잡지 못할 것이다. 지나친 야심은 응당한 대가를 치른다).

95 황새 쳐다본다(시간을 허비한다).

96 깃털로 새 알아본다.

97 바람 따라 망토 내건다(상황에 따라 입장을 바꾼다,

'바람 따라 돛 조절한다', '조수에 따라 헤엄친다').

98 바람 속에 깃털 던진다(모든 노력이 허사이다. 계획 없이 일한다).

99 다른 사람 가죽에서 나온 가죽끈이 가장 좋다(남의 것을 처리하기는 쉽다).

100 물주전자는 마침내 깨질 때까지 물가(우물)에 간다(모든 것에는 한계가 있다).

101 뱀장어 꼬리 잡기(실패할 것이 확실한 어려운 일).

102 흐름을 거스르면 화를 당한다(일반적인 관례에 반기를 들어 거부하다가는 욕을 본다).

103 울타리에 수도사복 벗어던진다(새로운 환경에서 그것을 만들 수 있을지 없을지도 모르면서 익숙한 것을 버린다).

104 이 속담은 분명치 않다. 이런 의미일 수도 있다. a)곰이 춤추는 것이 보인다(몹시 허기지다). b)사나운 곰들도 사이좋게 지낸다(동료들과 사이좋게 지내지 못한다면 불명예스러운 일이다).

105 a)공지에 불붙은 듯 달린다(엄청난 괴로움을 겪다). b)불 먹은 사람은 불똥을 싸기 마련(위험한 모험을 하는 사람은 그 결과에 대해 각오해야 한다).

106 a)문 열어놓으면 돼지들이 곡식으로 달려든다(관리감독이 없으면 모든 게 뒤죽박죽이 된다). b)곡식이 줄어들면 돼지 몸무게가 늘어난다('한 사람의 손실은 다른 사람의 이익').

107 불난 집에서 불 쬐기(언제 어느 때든 이익 볼 기회를 놓치지 않는다).

108 금 간 벽은 곧 무너진다.

109 바람 앞에서 항해하기는 쉽다(최적의 조건 아래서는 쉽게 성공한다).

110 돛에서 눈을 떼지 않는다(방심하지 않는다, 나아갈 방향을 알다).

111 a)거위가 왜 맨발인지 누가 알까?(모든 것에는 이유가 있다). b)거위치기가 될 작정이 아니면 거위를 내버려둘 것이다.

112 말똥은 무화과가 아니다(속지 마라).

113 돌덩어리 끈다(사기당한 소송인, 무분별한 일을 뼈빠지게 하다).

114 두려운 마음이 힘없는 노파를 총총걸음하게 한다(필요할 경우 예기치 않은 능력을 발휘한다).

115 교수대에 대고 뒤본다(어떤 형벌에도 괘념치 않는다, 교수형감의 흉악범은 결국 끝이 안 좋다(인과응보)).

116 시체 있는 곳에 까마귀 난다.

117 만약 장님이 장님을 인도한다면 둘 다 구덩이에 빠지고 만다(바보가 사람들을 인도하면 화를 입고 만다).

118 교회와 첨탑이 분간되면 아직 해가 떨어지지 않은 것이다(책무를 충분히 완수해야만 목표를 이룰 수 있다. 하늘에 있는 해에 관한 속담이 하나 더 있다. 그럴 듯하게 말하지만 마침내 모든 것이 백일하에 드러나다(결국 감춰지거나 대가를 치르지 않는 것은 아무것도 없다).

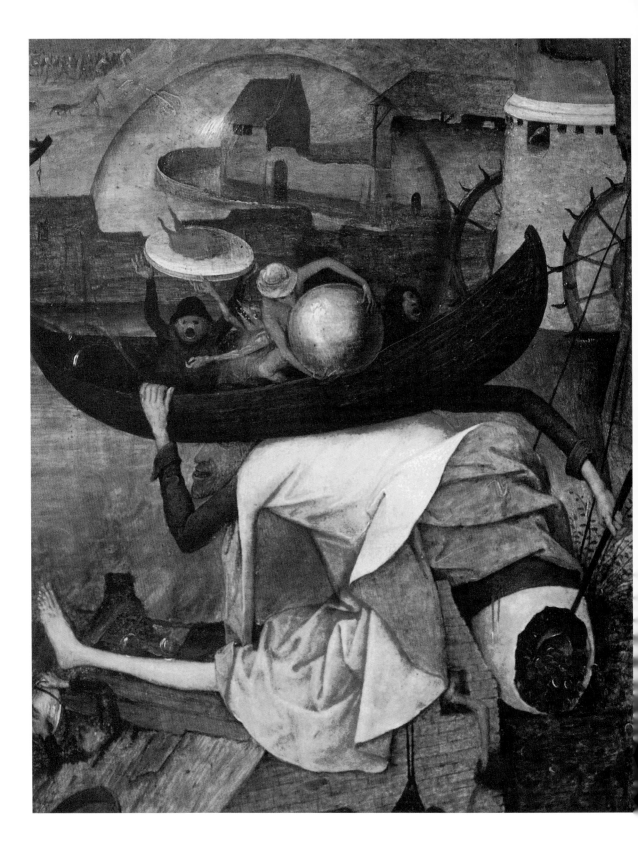

악마는 우리 중에 있다

브뢰헬의 시대에는 세계 탐험, 새로운 천체 관측, 인체 연구, 동물 및 식물계의 분류가 이루어졌다. 사람들의 관심은 오늘날 우리가 '실재'라고 부르는 것에 집중되었다. 하지만 당시의 많은 사람들이 나무와 동물, 간과 비장뿐만 아니라 악마 또한 실재로, 즉 실제로 존재하는 것으로 여겼을 것이다. 여전히 불가해한 일로 남아 있던 많은 천체 현상, 기형, 질병과 전염병이, 사탄과 악마가 인간 공범과 더불어 영향을 미치는 탓에 발생하는 것으로 여겨졌다. 사람들은 사탄이나 악마의 인간 공범자, 즉 마녀와 마법사를 붙잡아 처벌하는 수밖에 없었다. 악의 세력과 동맹한 것으로 여겨진 많은 이들(특히 여자들)이 고문당한 뒤 유죄를 선고받아 화형에 처해졌다.

많은 참회서와 일대기에, 사람들이 일상에서 경험한 사탄과 악마가 등장한다. 시각예술에서는, 역시 네덜란드인인 히에로니무스 보스의 작품에 두드러지게 나타난다. 브뢰헬은 상상력 넘치는 공상으로 보스가 만들어놓은 이러한 전통을 발전시켰다. 그는 출판업자 코크의 주문을 받아 〈일곱 가지 죄악〉(39쪽에 부분도)이라는 판화의 밑그림을 그렸다. 브뢰헬은 요사스러운 존재로 가득 찬 혼란스럽고 기괴한 풍경을 만들어냈다. 한편으로는 장난스럽고 공상적이면서, 또 한편으로는 참으로 두려운 풍경이었다. 브뢰헬이 노린 것은 이 두 가지 요소가 뒤섞인, 공포의 전율이었을 것이다.

브뢰헬의 작품에서 장난스러운 요소는 그리 두드러지지 않는다. 사실은 좀더 진지하다. 브뢰헬은 〈반역 천사들의 추락〉(40, 41쪽)에서 악마의 기원을 보여준다. 여기서 대천사 미카엘은 동료 천사들과 함께 신에게 반역을 일으킨 천사들을 천국 밖으로 몰아낸다. 지옥으로 떨어지면서, 반역 천사들은 사탄과 악마로 바뀐다. 그림 위쪽 모서리, 신의 주변에 밝게 빛나는 반원이 둘러져 있다. 게다가 그림의 윗부분(좀더 높은 하늘)은 아래쪽보다 열이 더 정연하고 덜 혼잡하다. 지옥으로 내려갈수록 형상들은 혼란스럽게 뒤엉키며 추락한다. 천사들과 악마 같은 형상들은, 전자가 머리와 손만 드러나는 넓게 소용돌이치는 옷을 입었다는 점에서 비교된다. 이와 대조적으로 '악마들'은 대부분 벌거벗은 채 입을 크게 벌리거나 몸이 쭉 갈라져 있으며, (때로는) 관람자를 향해 엉덩이를 들이대고 있다. 브뢰헬은 그들을 몸통만 가진 모습으로 그려, 영적 존재인 천사들과는 아주 거리가 멀다는 것을 보여준다.

화가는 이 지옥의 형상을 〈악녀 그리트〉(또는 〈미친 메그〉, 43쪽)에도 등장시켰다. 악녀 그리트는 남편에게 바가지를 긁어대거나(그래서 '바가지쟁이 그레트'로도 알려짐), 여주인 대신 자신이 여왕인 것처럼 행세하는('검은 그레트'라는 이름으로) 플랑드르 전설 속 인물이다. 브뢰헬은 그녀를 공격적인 욕심쟁이의 화신으로 그려놓았다. 그녀는 손에 칼을 든 채 접시, 항아리, 냄비를 그러모으고 있다. 브뢰헬은 악녀 그리트를 그리면서 보통 여성의 외모를 붙임성 있어 보이게 하는 모든 요소를 뒤집어놓았다. 그

굴라 (부분)
Gula, 1558년
무절제나 탐식을 의미하는 굴라는 일곱 가지 죄악 가운데 하나이다. 브뢰헬은 일곱 가지 죄악을 각각 그리면서 종이를 기괴한 형상들과 무시무시한 광경으로 가득 채웠다.

〈악녀 그리트(미친 메그)〉(43쪽)의 부분
이 그림 역시, 다른 신체 부위들로 이루어진 이상하고 악마 같은 형상들로 가득 찬 세계를 담고 있다. 등에 배船를 얹고 앉은 인물은 계란 형태의 자기 궁둥이에서 금을 퍼내고 있다.

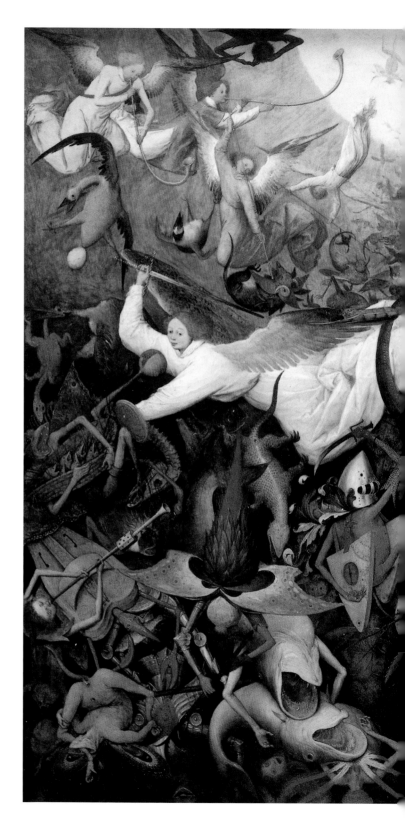

반역 천사들의 추락
The Fall of the Rebel Angels, 1562년
그림 한가운데에 황갈색 갑옷을 입은 모습으로 묘사된 대천사 미카엘은 신에게 반역을 일으킨 천사들을 천국 바깥으로 몰아내고 있다. 흰 옷을 입은 천사들은 대천사 미카엘 편에서 싸운다. 반면 신에게 반역한 천사들은 기괴한 형상의 벌거벗은 몸통으로 변형되고 있다.

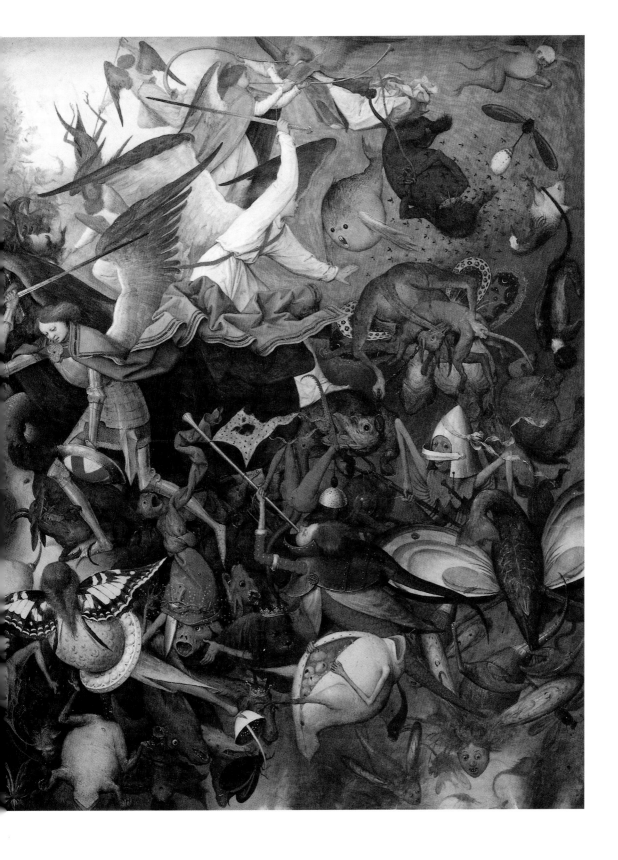

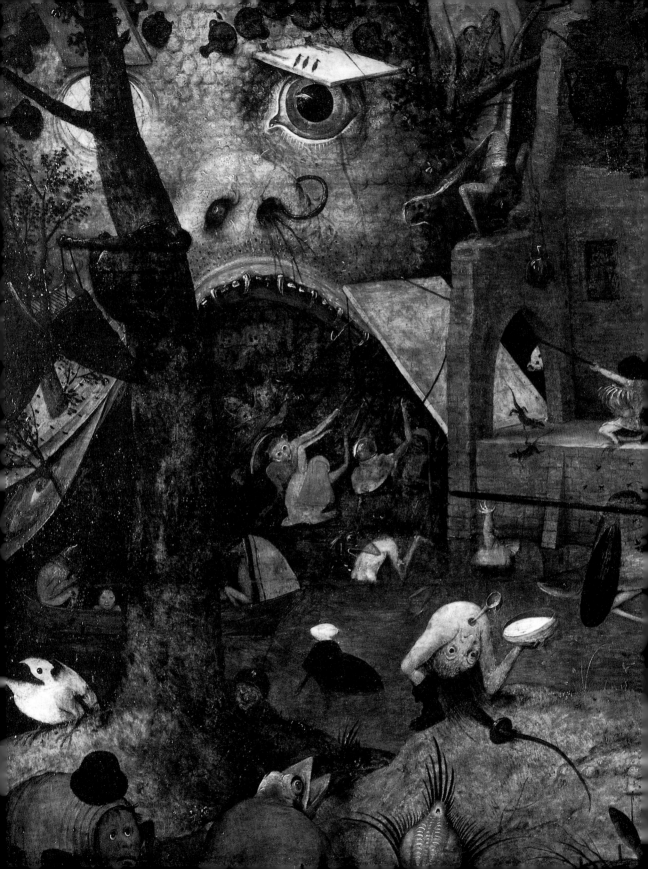

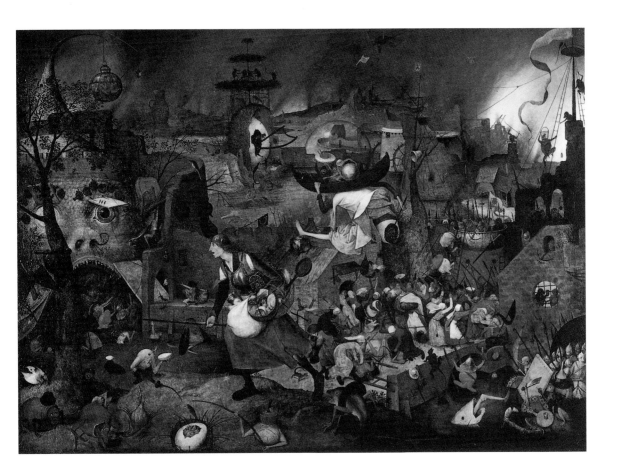

녀의 입가에는 미소가 없고, 머리카락이 눈썹 주위에서 찰랑거리지도 않으며, 피부는
우중충해 보인다. 이 없는 입은 벌어져 있고 옷은 허름하다. 갑옷은 상반신을 우아하게
보이게 하기는커녕 복부 앞으로 늘어져 있다. 그녀는 우아하게 관람자 쪽을 향하는 대
신, 노획물을 안전한 곳으로 가져가려고 무거운 발걸음으로 관람자를 스쳐 달려간다.

 하지만 그녀는 아직 인간의 모습이다. 악마가 아니다. 그 뒤쪽의 여자들도 마찬가
지이다. 이 그림에서 몇몇 경우 성(性)을 알아볼 수 있는데, 악마의 형상을 한 것들은
남성이다. 투구의 앞창을 내리고서 다리 밑에서 나오는 이들을, 여자들이 쿠션에 묶고
있다. '베개에 악마 묶기'는 문제의 악마 또는 인간에게 맞섬을 의미한다.

 이 그림의 모든 것이 원래의 반대이다. 지옥의 입구 역할을 하는 머리에는 판자가
눈꺼풀로 붙어 있고, 피부는 돌로 되어 있으며, 귀에서는 나무가 자라나온다. 화가는
식물, 동물, 인간, 유기체와 무기체를 마구 뒤섞어놓았다. 지옥의 입구는 생물의 일부
이면서 동시에 에워싸인 공간이기도 하다. 지옥의 이마에 얹힌 관은 총안(銃眼)이 있
는 벽이기도 하며, 눈썹은 물병으로 되어 있다. 뒤죽박죽 뒤집힌 세계이다. 여기서는
신의 질서가 무효하다. 지평선에서 지옥을 에워싼 불길이 타오른다.

 브뢰헬의 첫 전기 작가는 이 전설 속의 인물에 관한 정보를 제공해주기는 하지만,
그가 당시 사회에서의 여성의 지위에 관해 언급하고자 했는지 어땠는지에 대해서는
아무런 귀띔도 해주지 않는다. 오늘날의 관점에서 볼 때, 당시 여성들은 사회적 권리

악녀 그리트(미친 메그)
Dulle Griet(Mad Meg), 1562년경
브뢰헬은 전설 속의 인물을 공격적인 탐욕의 화신
으로 그렸다. 그녀는 아가리를 떡 벌린 지옥의 입
구를 향해 달려가고, 악마들은 도개교를 들어 올리
고 있다. 악녀 그리트가 자신의 노획물을 안전한
곳으로 가져가려는 건지, 지옥을 정복하려는 건지
는 의문으로 남아 있다(38, 42쪽에 부분도).

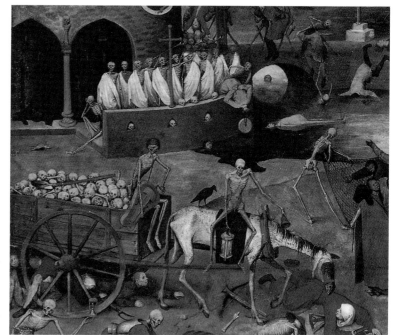

죽음의 승리
The Triumph of Death, 1562년경
죽음을 상징하는 해골이 큰 낫으로 인간들의 목숨
을 한꺼번에 또는 하나씩 베어내는 묵시록적 환영
(幻影)을 보여준다. 죽음에 저항해봤자 허사이다.
나무와 풀은 시들고 언덕 뒤로 지옥불이 타오르며
부활과 구원에 대한 그리스도의 약속은 부재한다
(위와 45쪽에 부분도).

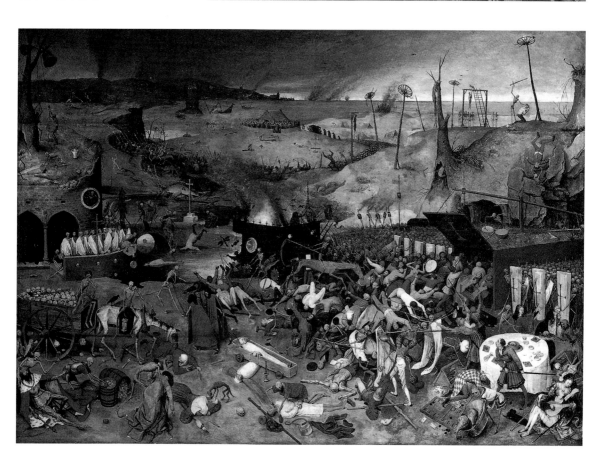

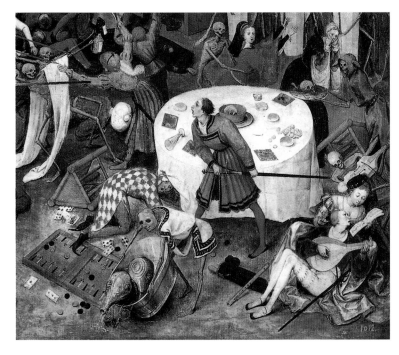

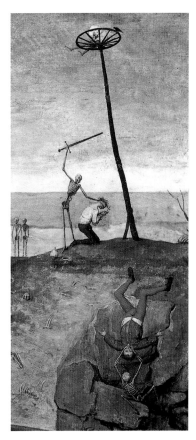

〈죽음의 승리〉(44쪽)의 부분
죽음에 대적해 칼을 뽑거나 탁자 아래로 피해 숨어
봤자 무의미한 짓이다. 사랑의 노래는 카드게임이
나 지상의 재화들만큼이나 헛되다. 브뢰헬은 생의
종말을 냉혹하게 그렸다. 죽음은 결코 평화적이지
않고 언제나 폭력적이다.

를 누리지 못했다. 여성의 재산에 대해 아버지와 남편이 결정권을 행사했으며, 여성은
여성에게 가장 중요한 직업 분야인 민간 의약에서도 배제되었다. 의약 전문 교육을 받
은 남자들이 이 분야를 업으로 삼았던 것이다. 산파 일을 하던 여성과 '똑똑한 여성'은
곧잘 마녀 재판의 제물이 되었다. 여성은 교회에 대해서도 권리를 누리지 못했다. 교
회는 여성에게 정숙하고 자신을 (먼저 창조된) 남성보다 불완전한 존재로 생각하도록
요구했으며, 이브의 유산으로 영원한 요부라는 짐을 지웠다. 이 그림에서 여성은 절반
쯤 짐승으로 표현된 남성보다 더 강하기는 하지만 승리하지도, 그렇다고 꼭 관람자의
호감을 얻고 있지도 못한다. 브뢰헬은 그냥 전설 속의 인물에게 맞는, 공격적이고 악
마가 득시글거리는 주변 상황을 만들어내고자 했던 듯하다.

　　이 연작 중 세번째 그림은 미술사에서 〈죽음의 승리〉로 알려진 것이다(44쪽). 여
기서 관람자는 못된 짓을 꾀하는 흉악한 악마가 아니라 큰 낫으로 모든 이(칼로 자신
을 방어하려는 왕이나 카드 노름꾼, 용병이나 아무 생각 없이 음악을 연주하는 한 쌍
의 연인)를 쓰러뜨리는 해골들과 마주치게 된다. 초목은 시들었으며, 다시 한 번 배경
에 불길이 타오르는 죽음의 풍경이다. 사람들은 입구에 십자가가 보이는 상자 속으로
도망친다. 하지만 상자가 그려진 방식이나 문이 위로 열린 것을 보면 이들은 함정 속
으로 뛰어들고 있다. 신은 보이지 않는다. 부활과 구원의 징후는 어디에도 없다.

　　이는 훈계와 교화를 위한 교회용 그림이 아니다. 브뢰헬은 그리스도교 교리를 따
르지 않고 있다. 그는 1562년 한 개인 후원자를 위해 비슷한 크기의 그림을 아마도 3
점 제작했다. 이 그림들은 그가 악마의 세계에 친숙했음을 말해준다. 더욱이 관람자는
이따금 이 악마들이, 공포스러운 형상이 우글거리는 형이상학적인 영역이 아니라 이
화가가 그린 네덜란드의 마을과 사람과 풍경이 있는 자연세계에 존재한다는 인상을
받는다. 우리 중에 악마가 있다는 걸까? 적어도 브뢰헬의 형상들 속에는 바로 우리 중
의 악마도 들어 있을 것이다.

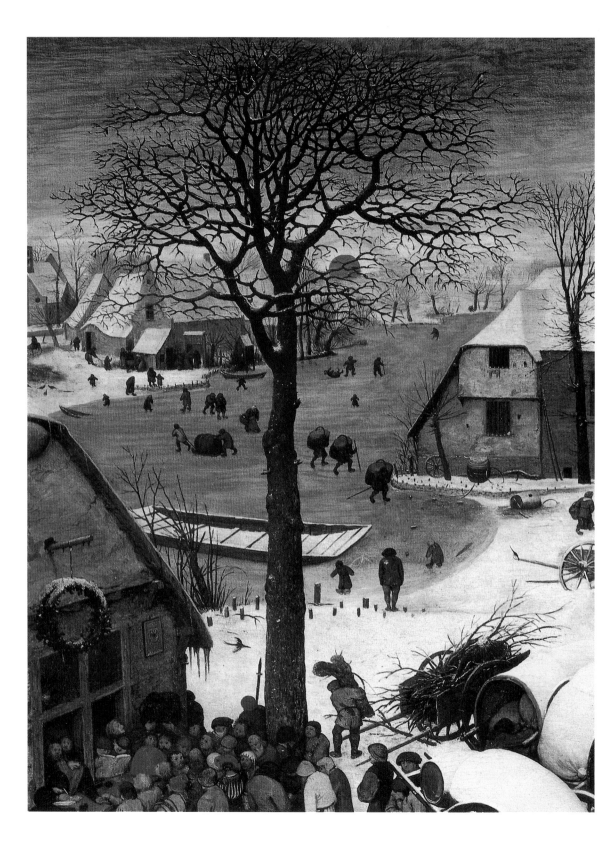

마을 생활

브뢰헬이 살던 시대의 유럽 화가들은 주로 종교와 고전 고대에서 주제를 취했다. 여기에는 성서의 역사, 십자가에 못 박힌 그리스도, (가톨릭권에서는) 성모 마리아의 승천과 순교자를 비롯해 그리스와 로마의 영웅과 신들이 포함되었다. '베누스와 아모르' 또는 '아담과 이브'는 아름다운 몸을 묘사할 수 있는 기회여서, 크라나흐부터 티치아노까지 화가들이 가장 좋아하는 주제였다. 세 번째 주요 주제는 고위 인사의 초상화 및 자화상이었다. 이러한 그림에 묘사된 건물은 보통 궁전과 공회당, 즉 장대한 건축물이었다. 다시 말해 소작지와 지붕을 이엉으로 인 집, 즉 그 나라 백성의 고된 삶을 떠올리게 하는 그런 집이 아니었다.

유일한 예외는 목동 또는 동방에서 온 현자들이 그리스도에게 경배를 올리는 장면의 경우였다. 하지만 이를 그린 그림에서 마구간은 일반적으로 이상화되었으며, 화가가 실제 살고 있는 주변 환경과 공통되는 점이 거의 없었다. 이런 면에서 네덜란드는 유일하게 사정이 달랐다. 많은 네덜란드 화가가 그림에 일상의 주변 환경을 구체적으로 표현했다. 그러면서 부유하고 중요한 인물만이 아니라 이름 없는 사람들(농부, 농사 일꾼, 그들의 집과 마을)도 그렸다.

당시 브뢰헬은 사실적으로 접근하는 경향이 두드러지던 이들 가운데 가장 중요한 화가였다. 브뢰헬의 〈베들레헴의 인구조사〉(48쪽)에 성서의 장면이 포함되어 있는 것은 사실이다. 화가는 이를 시골생활에 완전히 통합시켜 묘사했다. 하지만 첫눈에 봐서는 그것을 거의 알아차릴 수 없다. 당나귀에 올라탄 마리아와 그녀 앞의 요셉은 다른 인물들과 크기나 배색에서 다르지 않다. 화가에게는 이들 성서의 인물보다 마을 광장의 묘사가 더 중요했다. 브뢰헬은 이미 지평선에 붉은 해가 걸리고 날씨가 추운데도 광장에 사람들이 가득 찬 겨울 오후를 택했다. 이러한 야외 생활은 당시의 일상 현실에 부합되었다. 집 안이 좀더 따뜻했겠지만 집 안에는 거의 불빛이 없었다. 생활 형편이 빠듯해서, 온 식구가 한 방에서 지내는 경우가 허다했다. 그래서 16세기 사람들은 추운 북유럽에서조차 집보다는 거리와 마을 광장에서 더 많은 시간을 보냈다. 이런 관습은 남유럽에서는 오늘날까지 이어지고 있다. 브뢰헬의 그림에서, 어린이들이 얼음 위에서 놀고 있다. 백조를 그린 흔적이 있는 속이 빈 나무가 야외 여인숙 역할을 한다. 그리고 전경에서는 연말 풍습에 따라 돼지를 잡고 있다. 이 눈 덮인 날이 12월 24일 전이었음은 루가의 복음서 2장의 설명에서 추론할 수 있다. 루가의 복음서 2장에서 아우구스투스 황제가 인구조사를 명해 모든 이들이 '고향'으로 가야 했기 때문에, 요셉과 마리아는 베들레헴으로 가고 있다. 임신한 마리아는 꽤 달수가 찼다. 브뢰헬의 그림에서 마리아와 요셉은 예수가 태어날 여인숙의 마구간으로 향해 가는 중일 것이다.

화환은 이 건물이 여인숙이나 선술집임을 말해준다. 브뢰헬의 그림에서, 그곳은

〈호보켄의 축제〉(50쪽)의 부분
죽은 사람은 교회 바로 옆에 묻혔다. 하지만 묘지는 그리 엄숙한 곳으로 여겨지지 않았다.

46쪽
〈베들레헴의 인구조사〉(48쪽)의 부분
플랑드르의 한 마을에 해가 지고 있다. 왼쪽 전경의 건물에 걸린 화환은 여인숙 간판이다. 그 옆 액자에서는 합스부르크 왕가의 문장인 쌍두 독수리가 보인다. 마드리드의 펠리페 2세는 합스부르크 왕가 사람으로, 이 그림에서 그의 이름으로 세금을 걷고 있다.

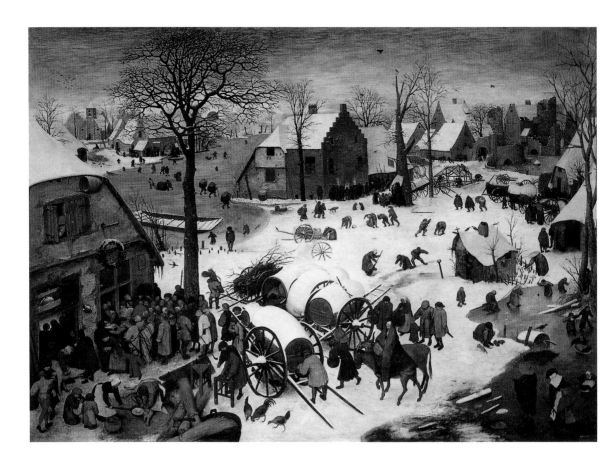

베들레헴의 인구조사
The Census at Bethlehem, 1566년
당시에는 난로의 불빛 외에 집 안에 빛이 거의 없었다. 해서 아이들이나 어른들이나 날씨가 추울 때도 옥외 생활을 했다. 전경 왼쪽에서, 겨울이 시작될 때 행하는 관습적인 행사로 돼지를 잡고 있다. 배경의 나무 옆 여인숙에서는 술을 나누어준다. 벽가의 불은 보온과 음식 조리라는 두 가지 용도를 가지고 있었다.

인구조사 본부 역할도 하고 있다. 그러나 아마도 그에게 영감을 준 것은 인구조사라는 보기 드문 사건이 아니라 세금 징수였을 것이다. 창 앞에 선 사람들은 세금을 내고 있다. 반면 창문턱 뒤의 사람들은 동전을 받아 장부에 액수를 기입하고 있다. 세금 징수관의 사무실은 대개 임대되었다. 하지만 합스부르크 왕가의 문장인 쌍두 독수리가 있는 창문 옆 액자는 세리(稅吏)가 누구를 위해 징세를 대행하고 있는지 보여준다.

경제적으로 번영하던 네덜란드인들은 스페인의 거대한 합스부르크 제국이 부과하는 세금의 절반을 부담하도록 요구받았다고 한다. 브뢰헬은 1566년 이 평화로워 보이는 그림을 그렸다. 그리고 일 년 뒤에 알바가 와서 추가적인 세 부담을 요구했다. 이런 명백한 압제 행위는 네덜란드인들이 마드리드에 저항해서 반란을 일으키는 한 요인이 되었다.

브뢰헬은 마을을 그리면서 교회를 포함시키곤 했다. 그는 신앙의 중요성을 일반적으로 언급하고 싶었을 것이다. 하지만 마을 풍경에 번번이 교회를 포함시킨 것은 그것이 마을의 가장 진정한 부분을 보여주는 것이었기 때문인 듯하다. 교회는 공동체의 중심이었다. 그것은 각자의 비좁은 방에서 벗어나 한 지붕 아래서 함께 화합할 수 있는 가능성을 제공하고, 한 마을의 역량과 번영을 나타내며, 종교뿐만 아니라 사회적 기능도 수행했다.

묘지도 마찬가지였다. 인그레이빙 판화인 〈호보켄의 축제〉(50쪽)에서는 오늘날의 묘지에서 보이는 엄숙함이 전혀 보이지 않는다. 브뢰헬은 그것을 일반적인 만남의

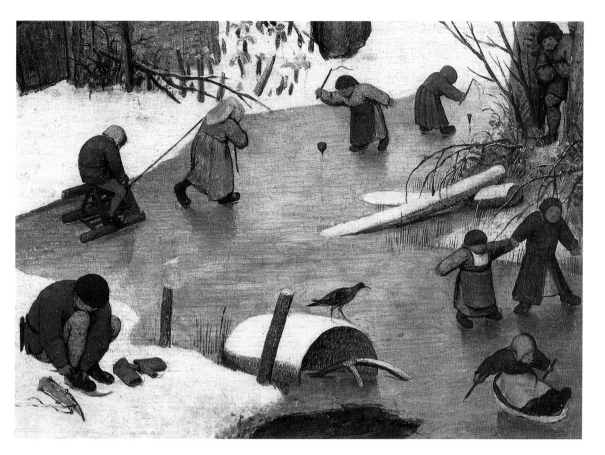

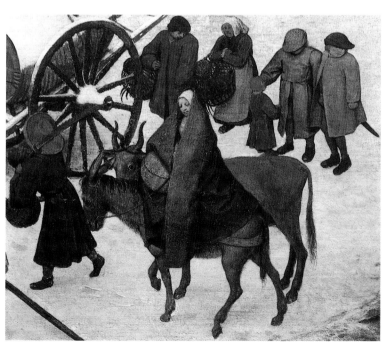

〈베들레헴의 인구조사〉(48쪽)의 부분
아기 예수를 잉태한 마리아는 나귀 위에 앉아 있다. 그 뒤편에 황소 한 마리가 보인다. 요셉은 그 앞쪽에서, 세금 징수관 또는 인구 조사관이 있는 여인숙으로 성큼성큼 걸어간다. 그게 아니라면, 겨울날의 마을 광장을 그린 이 그림에서 이 성서의 인물들에게 관심을 가질 사람은 아무도 없다. 아무도 그들에게 주의를 기울이지 않는다. 아이들은 스케이트, 팽이, 썰매 대신인 걸상을 가지고 얼음 위에서 놀고 있다.

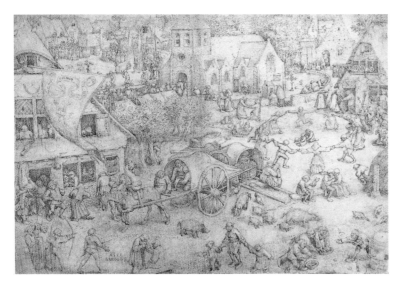

호보켄의 축제
The Fair at Hoboken, 1559년
네덜란드인들은 뻑적지근한 축하 행사를 좋아하
고 다른 곳의 축제에 참석하기 위해 아주 먼 길을
마다하지 않고 가곤 했다. 이 그림의 아래 모퉁이
에서, "어리석음이 사람을 이끈다"는 격언대로 바
보가 두 아이의 손을 잡고 이끌고 있다.

장소로 그렸다. 사람들은 잡담을 나누고, 오줌을 누고, 여기저기서 춤을 추기도 한다. 거의 불시에 사람들이 열을 지어 교회 문으로 몰려들고 있다. 이는 축제의 기원이 종교 제전에 있기 때문이다. 이 드로잉의 대부분이 놀고, 춤추고, 술 마시고, 구슬치기를 하거나 활을 쏘는 사람들로 가득 차 있다. 모든 이들이 펄럭이는 여인숙의 현수막을 볼 수 있다. 그림 아래쪽 모서리에, 바보 복장을 한 남자가 두 아이의 손을 잡아 이끈다. 브뢰헬은 사람들이 종교 제전을 즐기며 흥겨워하는 모습을 그렸을 뿐만 아니라, 이 인물을 통해 이 그림을 보는 이들에게 '어리석음은 사람들을 그릇된 길로 이끈다'고 경고하고자 했다.

〈사육제와 사순절 사이의 싸움〉(51쪽)의 한가운데에서도, 바보가 낮인데도 횃불을 들고 어른 둘의 길을 밝히며 가고 있다. 이는 '뒤죽박죽 뒤집힌' 세상을 암시한다. 그것은 아마도 피골이 상접한 사순절로 묘사된 가톨릭과, 게걸스러운 탐식가로 여겨진 프로테스탄트가 서로 격렬히 반목하고 있기 때문이다. 브뢰헬은 이 양편의 둘레에 놀고 있는 아이들, 구걸하는 불구자, 생선 장수, 걸상을 가지고 교회에 가는 사람들, 행렬을 위해 옷을 차려입은 사람들과 같은 전통적인 장면을 풍부하게 배치했다.

그림 한복판을 걷고 있는 바보는 브뢰헬의 관심사가 공동체 생활이나 즐거운 축제의 묘사 이상의 것임을 보여준다. 어떤 해석자들은 이런 그림을 근거로, 브뢰헬이 근본적으로 '사람들을 가르치는 교사'라고 추론한다. 이들은 각 그림을 교회를 위한 하나의 논문으로 여기고 브뢰헬의 모든 작품에서 교훈적인 메시지를 찾는다. 그래서 겨울 무렵 얼어붙은 강 위에서 사람들이 스케이트를 타는 마을의 모습을 그린 〈새덫이 있는 겨울 풍경〉(52쪽)에서, 새덫으로 개조된 문짝 밑에서 위험을 알아차리지 못하고 있는 새들을, 얼음 위 사람들의 어리석음과 연관해서 생각해야 한다고 본다. 전경의 관목 위 새 두 마리, 또는 위 오른쪽 구석의 새 한 마리가 얼음 위에 있는 사람들 크기만 한 것이 분명 우연은 아니라고 이들은 주장한다. 따라서 이 작품은 일반적인 사리 분별에 대해 충고하려는 것이 분명하다는 것이다.[9]

하지만 그게 그렇게 중요했다면, 화가가 자신이 경고하려 한 바를 그렇게까지 조심스럽게 숨겼을까? 또는 화가는 모든 그림에서 끊임없이 삶에 대한 처방을 구하려는

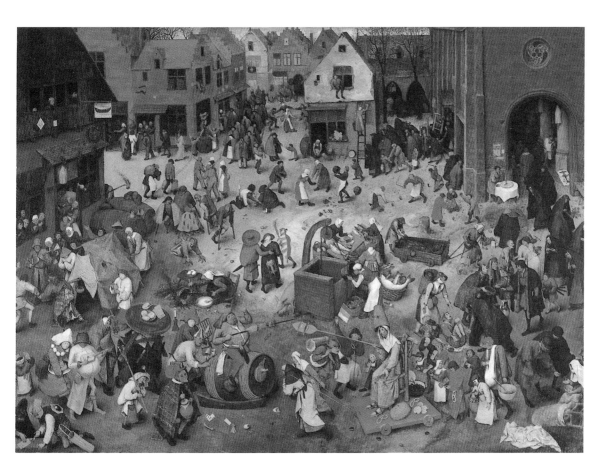

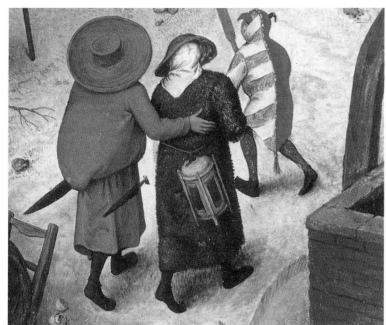

사육제와 사순절 사이의 싸움
The Fight between Carnival and Lent, 1559년
통을 올라타고 앉은 뚱뚱한 사육제의 왕은 프로테
스탄트를, 머리에 벌통을 쓴 우울하고 야윈 인물은
가톨릭을 의미한다. 브뢰헬은 양쪽을 똑같이 거세
게 풍자했다. 이 그림 한복판에서 다시, 두 사람을
이끄는 바보를 볼 수 있다. 바보는 낮인데도 횃불
을 밝혀 들었다. 이는 뒤죽박죽 뒤집힌 세계를 보
여준다(아래와 90쪽에 부분도).

51

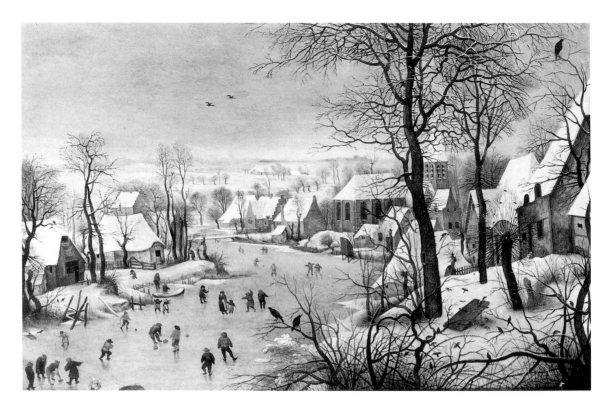

새덫이 있는 겨울 풍경
Winter Landscape with a Bird-trap, 1565년
사람들이 얼음 위에서 놀고 있다. 한편 함정으로
쓰기 위해 임시변통한 문짝 밑의 새들은 위험에 빠
져 있다. 몇 마리 새가 사람 크기만 하게 묘사되어
있어서, 이 작품은 단순히 겨울 풍경을 묘사한 것
만이 아니라 (근본적으로) 관람자들에게 항존하는
위험에 대비하도록 경고하는 것으로 해석되곤 한
다(53쪽에 부분도).

사람들과 작은 게임을 하려 했던 걸까? 아니면 이 그림도 단지 원근법을 활용하는 기
회로 여기고 그린 것이었을까?

　많은 사람들이 브뢰헬의 그림 속 교훈적인 메시지에 주목해서 생각하고 글을 쓴
것은, 특히 소통의 문제 때문인 듯하다. 미술보다는 도덕에 대해 이야기하는 것이 더
쉬운 것이다. 회화예술을 말로 설명하기는 어렵다. 해석자는 색 선택이나, 또는 예를
들어 전경에 있는 덤불의 미학적 기능에 대해 지적할 수 있다. 하지만 그 예술적 과
정, 말하자면 화가가 38×56센티미터 크기의 나무판에 그린 실경(實景)의 겨울 풍경
(그 색과 형태가 눈앞에 아주 자연스러운 풍경이 펼쳐져 있다는 인상을 주는)에 얼마
나 다양한 정보를 성공적으로 담았는지, 화가가 사용한 색과 형태가 관람자에게 얼마
나 즐거움을 불러일으키는지를 설명하지는 못한다.

　브뢰헬의 첫 전기작가인 만데르는 이를 설명하는 대신, 과감한 비교를 통해 변형
이라는 예술적 과정을 신체적 과정으로 바꾸어 전한다. 그러한 비교는 브뢰헬이 그린
산에서 비롯되었는데, 만데르는 브뢰헬이 "알프스 산맥의 온 산과 암석을 집어삼켜서
는 그것을 다시 화판에 보이는 것과 같이 뱉어냈다"[10]고 썼다.

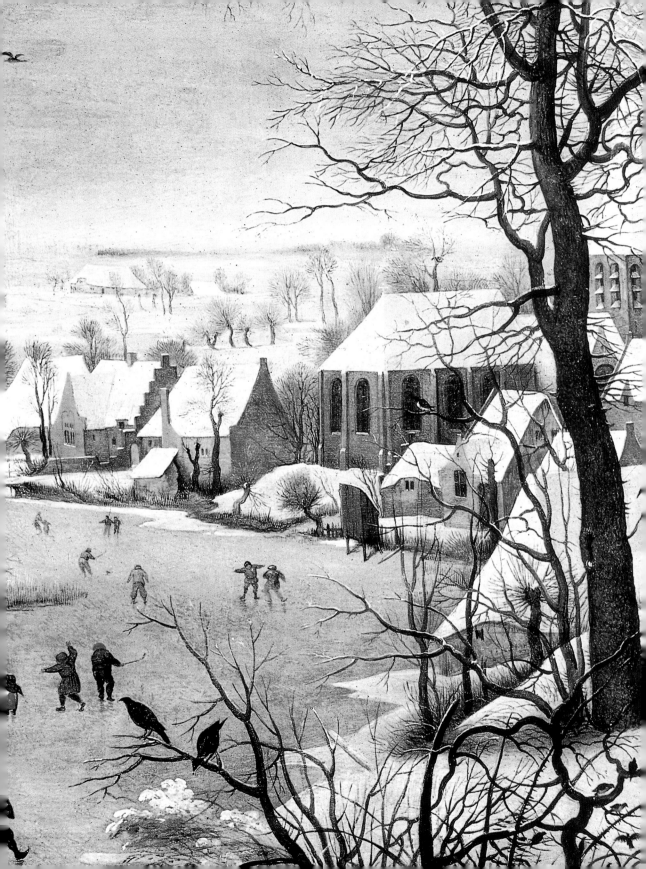

인간이 살아가는 환경으로서의 자연

대(大) 피테르 브뢰헬과 역시 화가인 그의 아들들을 구별하기 쉽도록,[1] 훗날 전자에게 '농부의 브뢰헬'이라는 이름이 붙었다. 또 '풍경의 브뢰헬'이라고도 하는데, 그의 풍경 묘사가 농부 묘사만큼이나 독창적이기 때문이다. 오늘날 우리는 그를 '환경의 브뢰헬'이라고 부를 만하다. 그가 자연을 인간이 살아가는 환경으로, 있는 그대로 생생하게 그렸기 때문이다.

사실상 풍경화의 역사가 시작된 것은 브뢰헬의 시대에 이르러서였다. 중세 말 무렵 그리스도교 회화에서 풍경은 부차적인 역할을 하는 것일 뿐이었다. 중세의 주요 주제는 눈에 보이는 주변 환경보다는 눈에 보이지 않는 천국과 지옥이었으며, 또한 어떻게 하면 천국 또는 지옥에 가게 되느냐 하는 것이었다. 실제로 귀족의 재산 중 하나였던 장식 사본에 풍경을 그린 것은, 그곳에 대한 재산 소유권이나, 사냥용 숲과 농사용 논밭 같이 그가 소유한 수익 좋은 땅을 보여주기 위함이었다. 한두 세대가 채 지나지 않아, 사람들은 브뢰헬의 그림에서 풍경이 제공하는 매력적인 장면과 미학적 즐거움을 발견했다. 풍경을 주제로 다룬 첫 거장은 일반적으로 요아힘 파티니르(1485년경~1524년)로 여겨진다.

네덜란드인인 파티니르는 특히 풍경 묘사의 기법을 (비록 창안한 것은 아니지만) 결정적으로 발전시킨 공을 인정받고 있다. 그 예는 거리, 즉 공간의 깊이를 표현한 데서 찾아볼 수 있다. 그것은 원근법으로 표현될 수 있으나, 이 기법은 자연 형태보다는 직선 형태의 건물을 표현할 때 더 유용하다. 파티니르는, 일반적으로 전경은 황토색으로 어둡게, 중경은 녹색, 그리고 땅과 하늘이 만나는 배경은 밝은 파란색으로 배색해 어두운 색에서 밝은 색으로 나아가는 식으로 해서 깊이의 효과를 만들어냈다. 브뢰헬도 대개 이와 유사한 방식을 사용했다.

게다가 파티니르는 그림 속에 드넓은 지역을 그려넣기 위해 높은 곳에서 내려다보는 시점을 취했다. 위에서 내려다보아야만 시선이 집, 나무, 언덕을 가로지를 수 있었던 것이다. 브뢰헬은 이를 모방해서, 그가 그린 풍경 대부분은 산이나 막연히 높은 곳에서의 전망을 보여준다.

지구 표면의 가능한 한 큰 부분을 그림으로 그려야 할 필요성을 느낀 것은 화가들과 그 후원자들만은 아니었다. 원거리 교역과 관련된 항해자들과 상인들은 순전히 실용적인 이유에서 장거리 항로 지도가 필요했다. 브뢰헬의 친구 아브라함 오르텔스는 그런 지도를 공급하는 지도 제작자 중 한 사람이었다. 그는 시장 개척을 위한 최초의 세계 지도책을 제작해 유명해졌다.

오르텔스의 지도책에는 지역의 지도뿐 아니라 세계지도도 포함되었다. 실제로는 쓸모가 없었던 이 지도책은 로마 철학자들의 말을 인용해 장식했다. 그 인용문 가운데

봄 (부분)
Spring, 1570년
정원에서 일하는 사람들을 묘사했다. 브뢰헬은 그의 사후에 제작된 인그레이빙 판화의 밑그림으로 쓰인 이 드로잉을 1565년에 제작했다.

54쪽
〈건초 만들기〉(64쪽)의 부분
계절의 차이를 좀더 세심히 살피는 것은 자연을 이해하고 연구하는 한 방법이다. 브뢰헬은 아주 개성적인 방식으로 이에 성공했다.

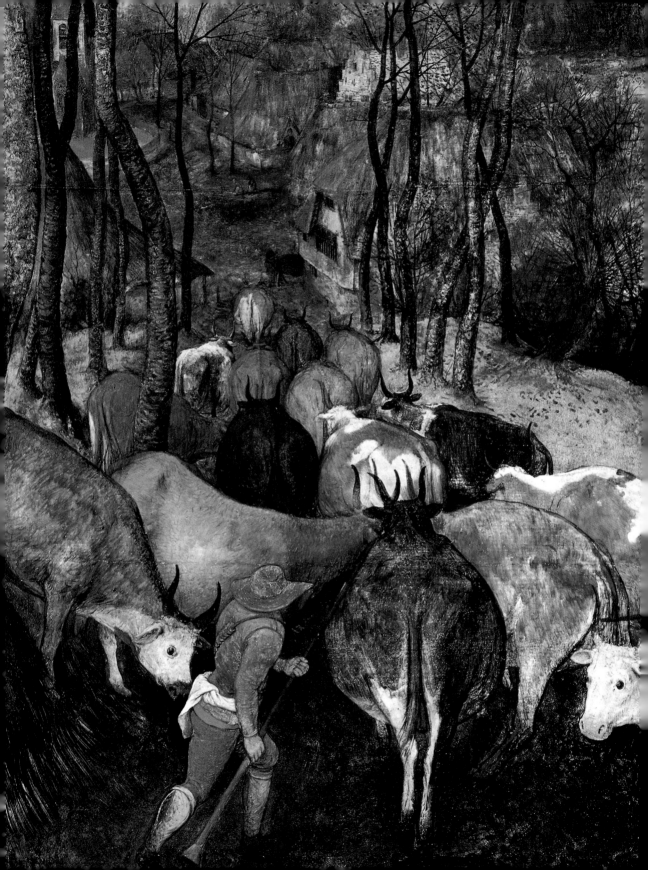

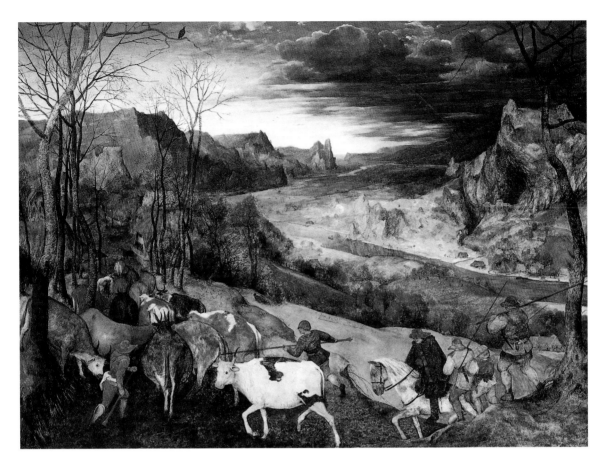

하나는 인간은 "전체 세계의 영원성과 크기"에 비하면 하찮은 존재인 듯하다는 내용이다. 또 다른 인용문은 이렇다. "말은 짐을 끌고 운반하기 위해, 소는 쟁기질을 하기 위해, 개는 집을 지키고 사냥을 하기 위해 창조되었다. 하지만 인간은 그의 응시로 세계를 파악하기 위해 태어났다."[12]

　　이 두 인용문은 그리스 로마 시대의 철학인 스토아학파에서 유래한 사상의 요체를 이룬다. 스토아 철학은 우주를, 합리적으로 질서 지워진 아름다운 구조체로 여겼다. 모든 생명체가 그 안에 할당된 위치를 갖고 있으며, 인간도 그와 마찬가지이므로 조용히 자신의 운명을 받아들여야 한다는 것이다. 브뢰헬은 분명 우주는 합리적이라고 하는 이런 사상을 잘 알았다. 그리고 그의 그림에 이런 사상 또는 스토아 철학의 생활 양식이 (의식적이든 아니든) 스며든 흔적이 보인다. 오르텔스는 자신의 화가 친구에 대해 이렇게 말했다. 그는 "간단히 그릴 수 없는 것을 많이 그렸다. 우리의 브뢰헬이 그린 작품은 항상 거기에 묘사된 것 이상을 함축하고 있다."[13]

　　스토아 철학자들이 말하는 추상적이고 상상적인 조화로운 우주가, 화가 브뢰헬에게는 눈앞에 볼 수 있는 자연이었다. 인간은 자연에 적응해야 하며, 예를 들어 〈소떼의 귀가〉(57쪽)에서 보듯이 식물이나 동물과 마찬가지로 자연의 일부이다. 여기에는 소, 나무, 사람이 모두 같은 색조로 표현되어 있다. 물론 우리는 소몰이꾼들이 특정한 책무를 지고 있음을 안다. 하지만 결국 그들도 물질로 이루어져 있으며, 그들이 결정했든 말했든 운명적으로 부여된 책무를 완수해야 한다.

소떼의 귀가
The Return of the Herd, 1565년
브뢰헬의 많은 작품이, 인간이 자연의 주인이 아니라 오히려 자연의 일부임을 보여준다. 이 그림에서 소와 소몰이꾼의 배색은 거의 같다. 〈소떼의 귀가〉는 5점이 남아 있는, 계절 또는 달[月]을 그린 그림 가운데 하나이다. 이 그림은 아마도 11월을 그린 것이다(56쪽에 부분도).

58/59쪽
사울의 자살
The Suicide of Saul, 1562년
브뢰헬은 이스라엘인과 팔레스타인인의 전투 장면의 무대를 광대한 풍경 속으로 옮겨놓았다. 전투는 병사들 개인간의 싸움이 아니라, 창을 들고 갑옷을 입은 하나의 융합된 존재 같아 보이는 집단간의 싸움으로 묘사되었다. 사울 왕과 그의 종자로 보이는 두 사람은 각자 자신의 칼 위로 몸을 던지는데, 이는 자연의 광대함과 대조적으로 하찮고 무의미해 보인다.

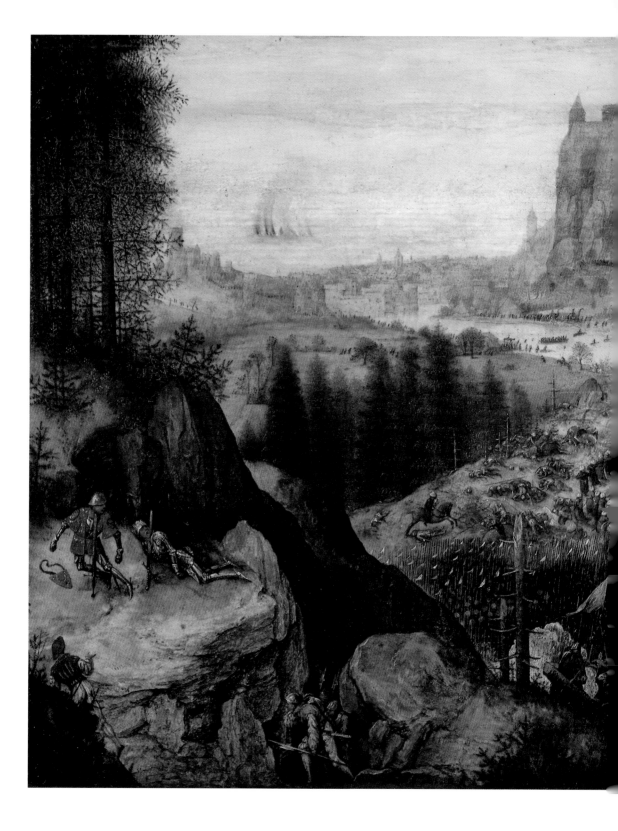

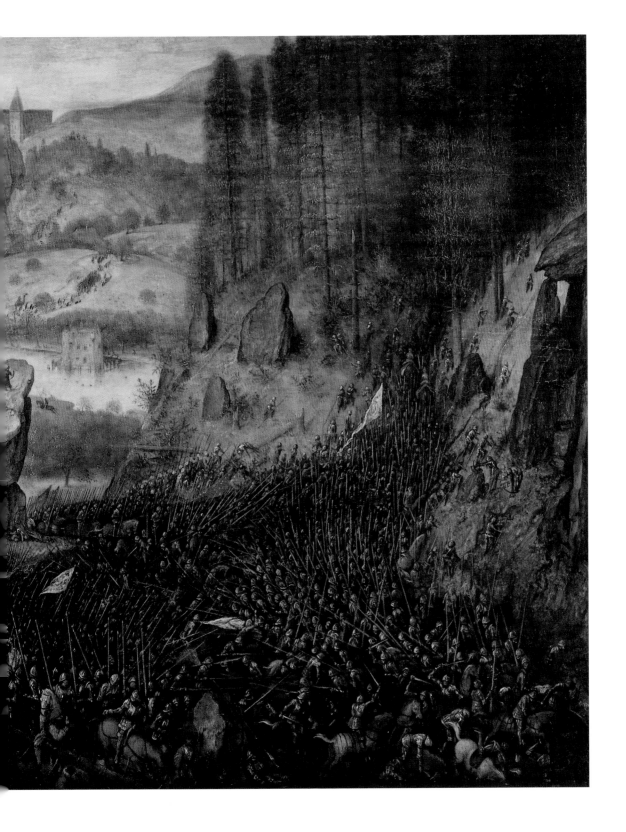

〈사울의 자살〉(58/59쪽)도 스토아 철학으로 해석할 수 있다. 사울 왕은 오만이라는 죄를 지었다. 그는 구약의 신인 야훼에게 복종하지 않았다. 스토아 철학의 의미에서, 그는 우주의 이법(理法)을 위반했다. 따라서 죽어 마땅했다. 이 그림의 왼쪽에서, 그가 어떻게 우세한 적의 위협을 받아 스스로 자신의 칼 위로 엎어져 죽는지 볼 수 있다. 그의 종자도 그를 따른다. 하지만 두 군대 사이의 전투는 창을 들고 갑옷을 입은 두 쐐기벌레 사이의 싸움처럼 묘사되어 있다. 이는 개인간의 전투가 아니라 집단간의 전투이다. 조화로운 우주와 자연이 이 일을 결정하며, 그에 반항하는 자는 멸망당할 것이다.

브뢰헬은 자연, 조화로운 우주, 신에 대한 반항 내지 오만이라는 주제에 몰두해 있었거나, 또는 그 때문에 마음이 어지러웠음에 틀림없다. 그가 이 주제를 거듭 다루고 있기 때문이다. 그의 작품에서 사울 외에, 니므롯 왕과 완성되지 못한 바벨탑, 신에 대한 천사들의 반역과 그들의 추락, 득의양양한 '죽음'을 칼로 막으려는 어리석은 인간을 볼 수 있다. 게다가 그의 일생의 작품인 '이카로스의 추락'(〈이카로스가 추락하는 풍경〉, 61쪽)에서, 고전 고대에서 가져온 것으로는 유일한 전설의 주제를 다루고 있는 것이 우연은 아닌데, 그 주제가 바로 오만인 것이다.

이 전설은 다이달로스가 어떻게 자신과, 아들인 이카로스의 날개를 만들었는지 알려준다. 그는 깃털, 실, 밀랍을 이용해 날개를 만들고, 아들에게 태양에 너무 가까이 다가가지 말라고 경고한다. 하지만 혈기왕성한 이카로스는 아버지의 경고에 귀를 기울이지 않는다. 그 결과 밀랍이 녹아 이카로스는 바다로 떨어지고 만다. 브뢰헬의 그림에서는 물속에 빠진 이카로스의 두 다리밖에 보이지 않는다.[14]

이카로스는 종종 지식의 영역을 확장하려는 탐험가로 숭배된다. 하지만 브뢰헬은

위
이카로스의 추락과 군함 (부분)
Man of War with the Fall of Icarus
제작 연대 미상
브뢰헬이 제작한, 인그레이빙 판화를 위한 드로잉은 주요 고객을 위한 것이었다. 이런 이유에서 그것들은 회화에 비해 일반적인 관습을 더 많이 따랐다. 이 그림에서처럼, 대개 이카로스는 태양에 가까이, 그의 아버지 다이달로스는 그 아래에 태양에서 적당히 떨어져 있는 모습으로 묘사되었다.

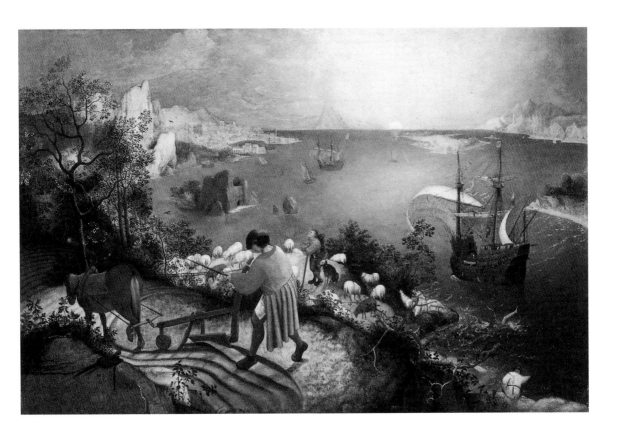

그를 달리 본다. 물속에 빠진 채 속수무책으로 다리를 허우적대는 우스꽝스러운 모습으로 그를 표현한 것이다. 브뢰헬은 말과 밭고랑에 완전히 집중하면서, 쟁기 끄는 남자를 이카로스보다 더 크게 그렸다. 당시에 알려진 이 그리스 전설의 가장 유명한 판본은 오비디우스가 자유롭게 번역한 것이다. 이 판본에는 브뢰헬이 묘사한 농부, 양치기, 낚시꾼이 언급되어 있다. 어떻게 그들이 하늘을 나는 두 사람을 올려다보고서 "깜짝 놀라며 에테르를 통해 그들에게 다가가는 신들을 볼 생각을 하는지"[15] 이야기한다. 이 그림에서는, 양치기만 하늘을 올려다본다. 그도, 농부도, 낚시꾼도 하던 일을 계속할 뿐 물에 빠진 소년에 대해 상관하지 않는다. 양치기도 그대로 양떼 옆에 붙어 있다. 이들은 '금욕적'이다. 조화로운 우주의 이법에 순종하면서, 그것을 위반한 자는 그가 처하게 될 운명에 맡겨둔다.

이 인물들에 집중하면서, 그들이 그림에서 차지하는 부분은 아주 작다는 사실을 잊어버리기 쉽다. 이들은 겉보기에 나무, 산, 멀리 있는 항구, 그리고 해가 지평선 위로 지고 있는 만(灣)으로 둘러싸여 있다. 브뢰헬은 여기에 갖가지 비현실적인 내용과 거의 무한해 보이는 공간을 펼쳐놓았다. 그는 오르텔스가 인용한 말대로 "전체 세계의 크기"에 비하면 인간은 하찮은 존재임을 보여준다.

공간의 깊이를 표현하기 위해 다시 한 번 시점을 높은 곳에 두어, 관람자는 위에서 비스듬히 농부를 보게 된다. 양치기는 좀더 옆모습을 보이고 있으며, 양치기 머리 위쪽에 배가 있다. 이것이 원근법에 맞지 않을 수도 있지만, 각도를 조금씩 바꾸는 이런 기교적인 수법이, 이 화가가 분명하게 전달하려는 거리가 먼 듯한 인상을 강화한다.

이카로스가 추락하는 풍경
Landscape with the Fall of Icarus, 1558년경
이카로스는 밀랍으로 붙인 날개를 달고 태양에 너무 가까이 다가가는 바람에 밀랍이 녹아 바다로 추락한다. 브뢰헬은 그를 허우적대는 다리만 보이는 우스꽝스러운 모습으로 그렸다. 브뢰헬은 농부, 양치기, 낚시꾼을 통해, 조화로운 우주의 이법에 반항하지 않고 주어진 위치에서 자신의 책무를 충실히 하는 데 만족해야 한다는 스토아 철학 사상을 언급했다(60쪽에 부분도).

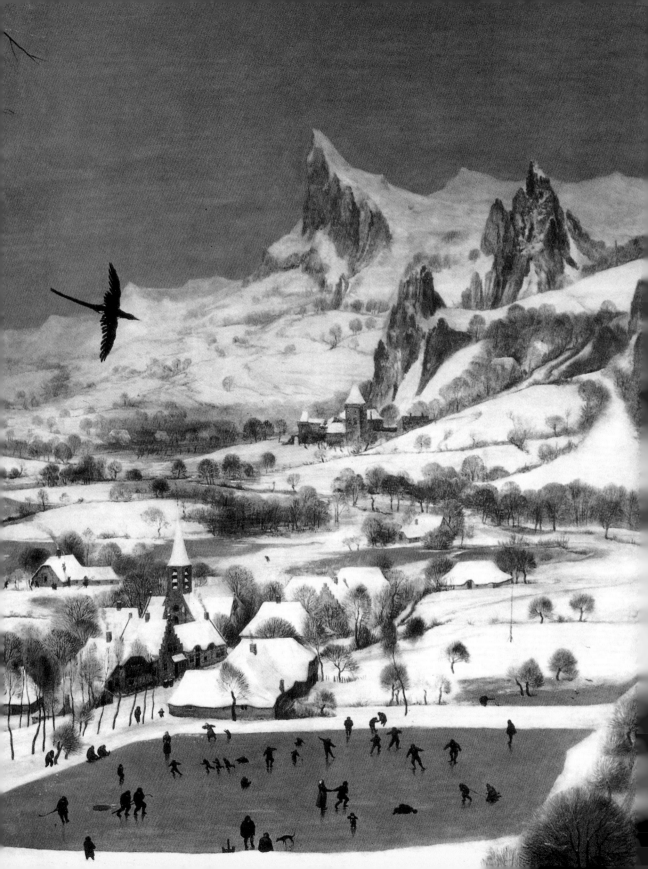

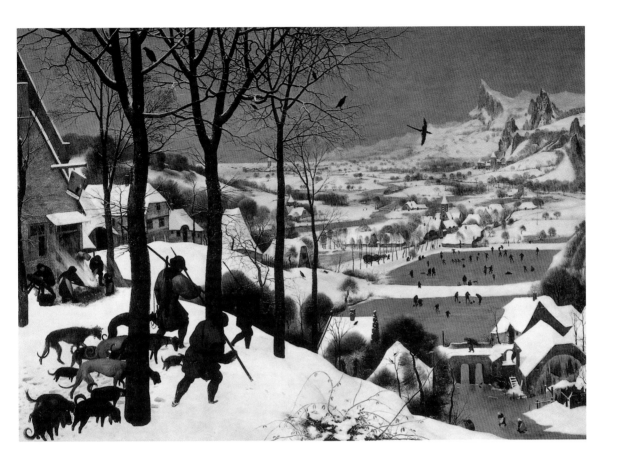

계절에 따른 자연의 변화를 표현하는 능력 덕분에, 브뢰헬은 풍경화의 역사에서도 중요한 위치를 차지한다. 풍경은 새로운 주제는 아니었다. 중세 후기에 귀족들이 쓰던, 삽화가 들어간 기도서의 텍스트 앞에는 각 달에 한 페이지씩 달력이 있었다. 그러한 페이지에는 주로 해당하는 달에 행하는 대표적인 일이 묘사되어 있어 한 해의 과정을 보여주었다. 가령 1월에는 영주가 풍성한 연회를 열어 손님들을 초대한다. 2월에는 농부가 나무를 벤다. 3월에는 농부가 흙을 간다. 4월에는 젊은 귀족이 시골에서 약혼식을 거행한다. 그리고 5월에는 말을 탄다. 이러한 세밀화에서는 사람들이 두드러진다. 하지만 브뢰헬의 작품에서 계절을 구별하게 하는 것은 언제나 나무나 동물 같은 자연 그 자체이며, 인물은 관람자 앞에 펼쳐진 드넓은 풍경의 일부일 뿐이다.

이러한 사상은 특히 〈눈 속의 사냥꾼들〉(63쪽)에서 분명하게 드러난다. 그림자가 보이지 않는다. 해는 지거나 또는 자욱한 구름 뒤에 숨어 있다. 땅과 작은 식물들을 눈이 덮고 있다. 거대하고 얼음에 덮인 산들이 배경에 우뚝 솟아 있다. 이 그림에는 두 가지 '차가운' 색, 즉 눈의 흰색과 하늘 및 얼음의 파리한 녹색이 주로 사용되었다. 모든 생명체(사람, 나무, 개, 새)의 색이 어둡다. 생명체를 표현하는 색의 관습에 반하는 이런 배색은 비참하고 궁핍한 인상을 더해준다. 사냥꾼들은 겨우 여우 한 마리만 가지고서 집으로 돌아오고 있다. 하지만 이 그림에서 계절이 겨울임을 말해주는 것은 사냥꾼들이 아니라 무엇보다도 하늘, 얼음, 눈 같은 자연이다. 브뢰헬은 이러한 자연물로 겨울날을 특징적으로 표현했다.

눈 속의 사냥꾼들
The Hunters in the Snow, 1565년
이 그림의 풍경이 자연스럽게 느껴질 것이다. 하지만 실은 브뢰헬의, 기교가 뛰어난 양식적인 표현을 보여준다. 이 그림에는 두 가지 '차가운' 색, 즉 눈의 흰색과 하늘 및 얼음의 파리한 녹색이 주로 사용되었다. 사람, 나무, 개, 새들이 모두 어두운 색 또는 검은색으로, 관습적인 배색과는 다르다. 겨울은 잠과 죽음을 불러오기 때문이다(62쪽에 부분도).

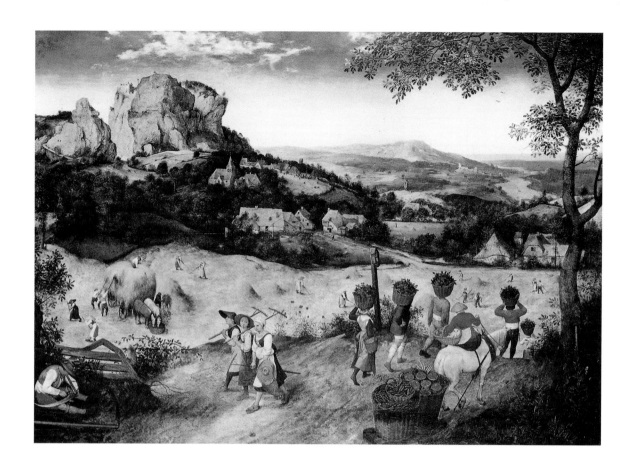

〈건초 만들기〉(64쪽)는 이와 정반대이다. 배색이 더 풍부한데, 흰색은 말과 옷에만 쓰였으며, 풍경은 다양한 농도의 노란색과 녹색과 파란색으로 표현했다. 전경에 보이는 과일과 의복 하나는 선홍색으로 그리기도 했다. 브뢰헬은 또한 풍경화 형식을 이용해, 계절을 (그리고 그 계절의 느낌을) 뚜렷하게 표현했다. 겨울 풍경의 상당 부분이 마치 얼음과 눈에 짓눌린 듯 가라앉아 있다. 한편 초여름은, 다채롭고 넘실거리며 언덕진 곳이 많은 풍경으로 묘사되어 있다. 브뢰헬은 하늘을 단색의 표면이 아니라, 지평선 위는 밝고 그보다 더 위쪽인 그림의 가장자리는 파랗게 칠하고 구름을 덧붙여 훨씬 생생하게 표현했다. 이렇게 비교해보면 브뢰헬이 혹독한 겨울이나 활기찬 초여름의 인상을 더하기 위해 (구체적인 세부표현에 더해서) 사용한 방식이 드러난다.

브뢰헬은 계절을 특징적으로 표현하기 위해 인물을 이용하기도 한다. 그 예 중 하나는 어깨를 축 늘어뜨린 피곤한 사냥꾼들이 관람자를 향해 등을 돌리고 있는 것이다. 또 다른 예는, 3명의 젊은 여인이 관람자를 지나 활기차게 성큼성큼 걸어가는 것이다. 이들 가운데 한 명은 관람자를 똑바로 쳐다보기도 한다. 바구니를 이고 가는 세 사람과 함께 이 세 여인을 보면, 무도법에 따라 춤출 때의 배열로 생각할 수 있을지도 모른다. 이러한 리듬감은 브뢰헬의 작품에서 흔치 않으며, 또한 자연과 조화를 이루는 삶의 활력과 기쁨이라는 인상을 더해준다.

〈소떼의 귀가〉, 〈눈 속의 사냥꾼들〉, 〈건초 만들기〉는 한 해 중 각각 해당하는 달을 묘사한 그림에 속한다. 이 작품들은 형식이 모두 동일하며, 아마도 같은 후원자에게

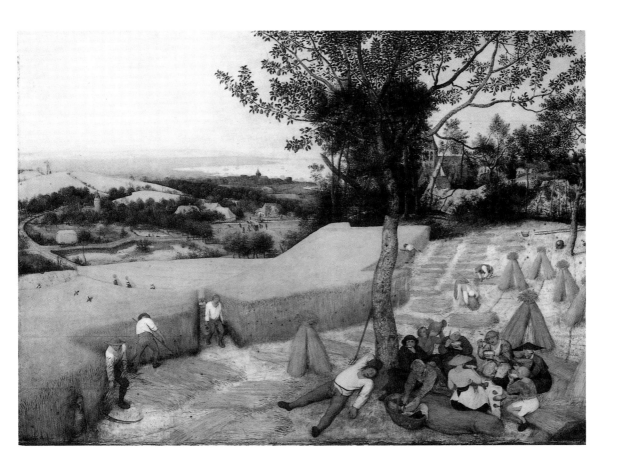

주문받았을 것이다. 이런 그림 중에 〈추수〉(65쪽), 〈잔뜩 흐린 날〉(67쪽)을 포함한 5점이 남아 있다.

　〈추수〉에는 춤을 추는 듯한 걸음새로 성큼성큼 걷는 인물이 없다. 정반대로 들일을 하던 사람들이 지쳐서 눕거나 앉거나 음식을 먹거나 잠을 자고 있다. 이들 각각의 그림에서는 주로 많이 쓰인 색이나 색배합이 두드러진다. 이 그림에서는 무르익어 수확되는 곡식의 노란색이 그러하다.

　〈잔뜩 흐린 날〉은 아마 사육제가 있는 달인 2월을 그리고자 한 것이다. 음유시인이 왼쪽 아래에 있는 마을의 '별' 여관 앞에 서 있다. 그리고 전경 오른쪽의 소년은 이마에 종이 왕관을 붙였다. 한편으로 또 다른 이는 당시 사육제 때 보통 먹던 와플을 먹고 있다. 두 남자는 버드나무 가지를 잘라내어 묶고 있는데, 이는 전형적으로 겨울철에 하는 일이다. 울타리와 벽을 짜는 데 구부리기 쉬운 가지가 필요했던 것이다.

　하지만 이러한 계절 그림을 좌우하는 것은 역시 사람이 아니라 자연이다. 자연은 스스로 훨씬 더 강렬하게 계절을 드러낸다. 인간은 자연 속에서 자신을 주장하고 기쁨을 발견하게 된다. 하지만 인간은 자연에 영향을 미치지 못한다.

　이러한 인간의 무기력이 폭풍우 치는 바다와 가라앉는 배에 반영되어 있다. 브뢰헬은 배경의 눈 덮인 산을 극적으로 환하게 채색했다. 전경의 경사지에서 일하는 사람들은 아슬아슬해 보인다. 아마도 폭풍우가 언덕 위 나무들을 뿌리째 뽑아놓았을 것이다. 나무 하나는, 어두운 땅이 난폭한 폭풍우로 인해 갑자기 겨울잠에서 깨어나 반기

추수
The Corn Harvest, 1565년

64쪽 위
건초 만들기
Haymaking, 1565년경
(54쪽에 부분도)

64쪽 아래
림뷔르흐 형제
3월(『베리 공작의 귀중한 성무일과』 중)
The Month of March, 1415년경
귀족들이 소유하고 있던 성무일도서에는 그 달 그달의 농사나 귀족들의 위락거리로, 해당하는 달을 묘사한 삽화가 실려 있었다. 여기서는 배경의 성채가 그 장원의 영주에게 주의를 기울이게 한다. 브뢰헬의 그림에서는 자연과 더불어 그 일부인 일하는 사람들이 우위를 차지한다.

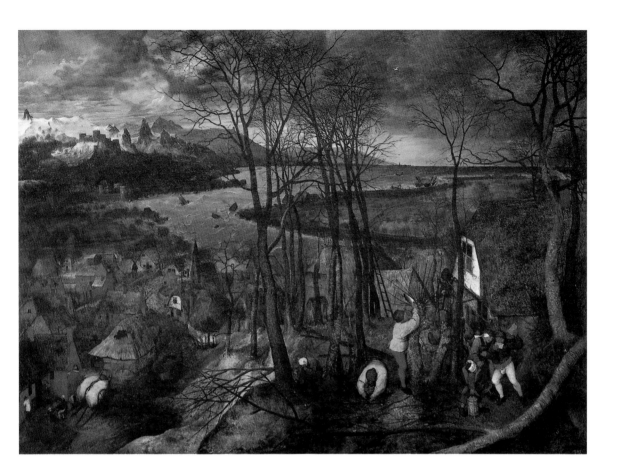

를 들고 일어서려 하고 있다는 인상을 준다.

　　브뢰헬의 다양한 풍경화는 하나의 전체로 서로 비교해가며 봐야, 그가 성취한 것을 충분히 이해할 수 있다. 계절에 따른 자연의 변화가 그림 형식으로 이렇게 설득력 있게 포착된 적이 이전에는 없었다. 참으로, 이전에 (아마도 이후에도) 인간의 감정을 투사하지 않으면서 이렇게 다채로운 방식으로 풍경을 묘사한 이는 아무도 없었다. 여기에서, 세계에 대한 철학적 개념에 영향을 받고 자연사 및 하나의 전체로서의 지구에 대한 당대의 관심에 의해 더욱 분명해진 새로운 세계관이 드러난다.

잔뜩 흐린 날
The Gloomy Day, 1565년

이 그림은 1월이나 2월을 그린 것이다. 소년의 이마에 붙은 종이 왕관은 세 동방박사의 축일인 주의 공현대축일을 나타낸다. 버드나무 가지를 잘라 울타리와 벽을 만드는 것이 이 계절의 관습이다. 배경의 산은 추위와 눈이 곧 닥치리라는 것을 나타낸다. 더 위협적인 것은 거센 파도를 일으켜 배를 침몰시키는 폭풍우이다. 뱃사람인 네덜란드인들은 겨울철의 바다가 얼마나 위험한지 잘 알았다. 산, 물, 그리고 가까이 보이는 전경이, 이 그림에서 두드러지는 배색을 통해 통합되어 있다. 그림 한가운데에 치솟은 나무들은 바람이 휘저어놓는 풍경을 단단히 정박시키는 닻의 역할을 한다 (66쪽에 부분도).

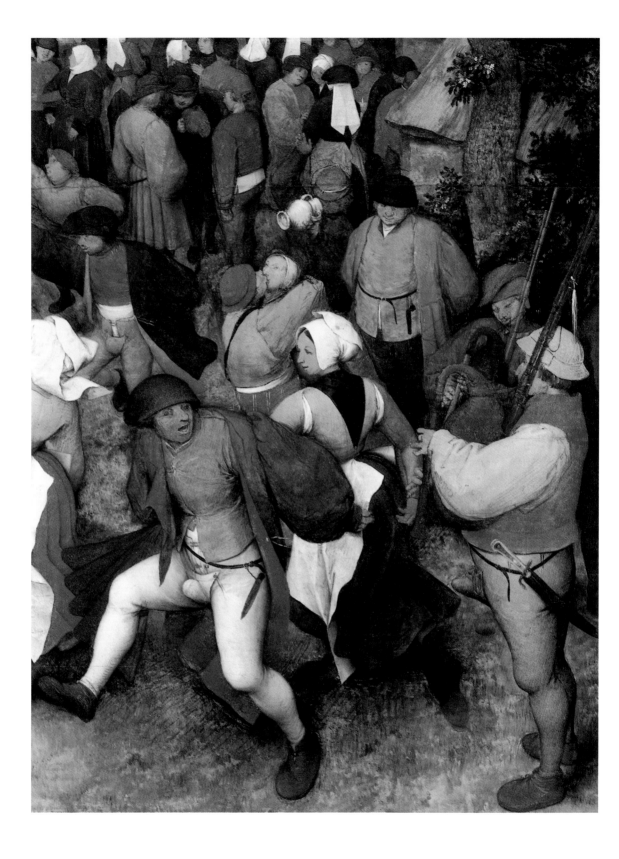

농부만이 아니라
기사, 학자도 먹어야 산다

화가가 다루지 않은 주제를 통해 그에 대해 많은 것을 알 수도 있다. 우리가 아는 한, 브뢰헬은 초상화를 주문받아 그리지 않았으며 (훨씬 더 의미심장하게) 누드도 그리지 않았다. 누드는 르네상스 이후 가장 애호되던 주제였다. 화가들은 경쟁적으로 완전한 몸을 추구했다. 그리고 16세기의 젊은 화가들은, 여러 사람들의 몸에서 특히 아름다운 신체 부위를 골라 이상적인 형태를 구성하면 "자연에서는 좀체 볼 수 없는 조화를 성취"[16]할 수 있을 것이라는 충고를 듣곤 했다. 인간은 자연보다 더 완전해야 했다. 왜냐하면 (한쪽에서 주장하는 것처럼) 인간은 신의 형상을 본떠 만들어졌으며, 화가의 책무는 그러한 유사성을 드러내는 것이었기 때문이다.

이와 대조적으로, 브뢰헬의 작품에서 벌거벗은 것은 악마뿐이다. 그가 그린 사람들은 옷을 입고 있으며, 너무 옷으로 감싸고 있어서 그 몸을 전혀 알아볼 수 없는 경우가 흔하다. 이는 이탈리아인들과, 스페인 및 북유럽의 그 추종자들이 균형잡히고 우아하게 쭉 뻗은 모습으로 인물을 표현하는 것과는 현저히 다르다.

브뢰헬의 작품으로 추정되는 초상화 가운데 〈여자 농부〉(70쪽)만이 그의 작품임이 확실하다. 그의 다른 작품에 보이는 많은 인물들이 그런 것처럼, 이 초상화는 얼굴을 포착하는 그의 탁월한 재능을 보여준다. 브뢰헬에게 초상화를 그려달라는 요청이 적지 않았음은 확실하다. 신흥 부유층 시민들은 본인과 가족의 불멸을 위해 초상화를 그리는 데 아주 열성이었다. 하지만 브뢰헬은 분명 이런 유의 일을 내켜하지 않고 성가셔했다.

르네상스 시대에 이르러 개인의 중요성이 강조되었으나 이는 브뢰헬의 예술 개념과 맞지 않았다. 실제로 브뢰헬은 종종 스케치나 회화에서 개별 인물을 알아보지 못하도록 얼굴을 가리곤 했다. 드로잉 작품 〈여름〉(71쪽)의 전경에 있는 여섯 사람 가운데 한 사람만이 얼굴을 알아볼 수 있으며, 그것도 단축법으로 그렸다. 관람자는 〈벌 치는 사람들과 새 둥지를 뒤지는 사람〉(71쪽)에서, 브뢰헬이 바로 이런 익명의 인물을 표현하는 데 관심을 갖고 있었음을 느낀다.

이와 비슷한 경향을 성서 인물을 표현한 데서도 볼 수 있다. 브뢰헬은 성서 인물을 한쪽으로 몰거나 그들과 비슷한 크기의 속인들 사이에 감춘다. 그래서 관람자는 마을 광장에서 성모 마리아와 요셉을, 군중 속에서 그리스도와 함께 있는 세례자 요한을, 내리는 눈의 장막 뒤에서 왕들의 경배를 대하게 된다. 45점 가운데 30점이 넘는 브뢰헬의 작품에서 자연, 즉 마을과 농부들이 두드러지게 묘사되어 있다. 그의 전 작품에서 시골 하층민을 대표하는 익명의 인물이 주요하게 등장한다.

브뢰헬 이전에 아무도 감히 그런 작품을 제작하지 않았다. 당시 미술에서 일반적으로 농부는 조롱받는 인물로 묘사되었다. 농부는 어리석고 탐식하며 술주정뱅이에

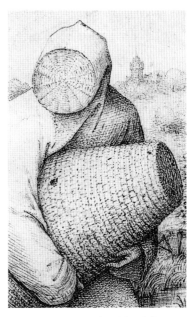

〈벌 치는 사람들과 새 둥지를 뒤지는 사람〉(71쪽)의 부분
벌꿀은 당시 가장 중요한 감미료였다. 농부들은 가을에 벌집 안으로 연기를 피워넣어 벌들을 몰아냈다. 그러고서 봄이 되면 다시 새 벌집으로 벌을 쳤다.

68쪽
〈야외에서의 혼례 춤〉(76쪽)의 부분
백파이프는 특히 성욕을 자극하는 효과가 있는 것으로 여겨졌다. 떠들썩하고 유쾌한 춤을 그린 이 초상은 생명력과 다산을 찬미한다. 브뢰헬은 특히 남자들의 샅주머니(15세기에 남자 바지의 가랑이 부분에 대었던 작은 주머니 모양의 부착물)를 강조했다.

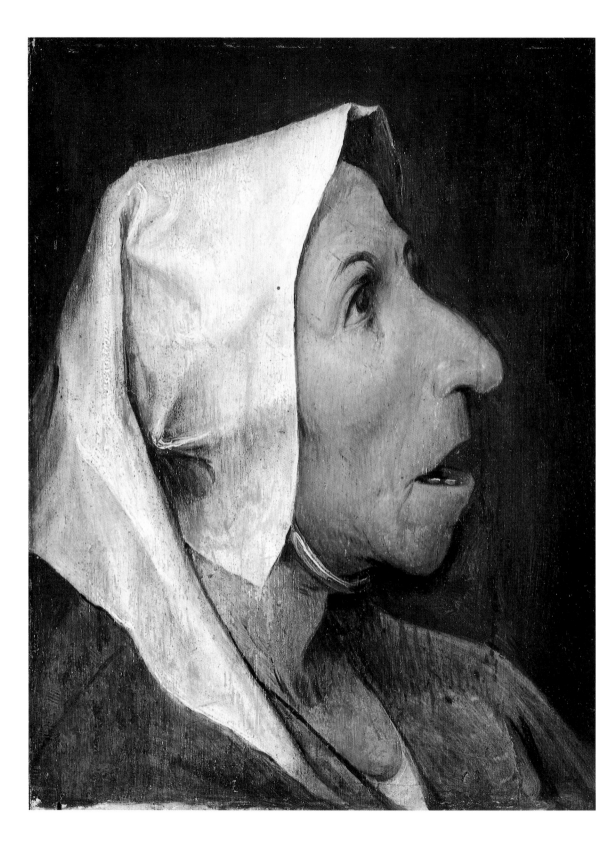

벌 치는 사람들과 새 둥지를 뒤지는 사람
The Beekeepers and the Birdnester, 1568년경
브뢰헬은 벌 치는 사람들을 그리면서 익명의 얼굴
없는 사람들을 묘사하는 기회를 갖게 되었고, 그것
에 특별한 매력을 느꼈을 것이다(69쪽에 부분도).

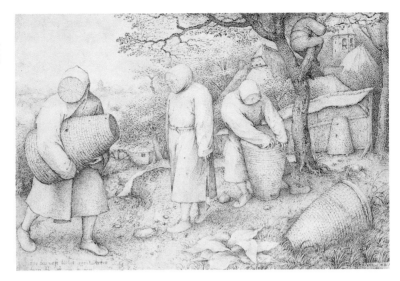

70쪽
여자 농부의 머리
Head of a Peasant Woman, 1564년 이후
브뢰헬은 초상화를 주문받아 그리지도, 당시의 유
명 인사를 그리지도 않았다. 그는 개성 예찬에는
관심이 없었다. 하지만 이 여자 농부의 초상화는
그가 얼굴을 개성적으로 표현하는 데 얼마나 뛰어
난 재능을 가지고 있었는지 보여준다.

다 걸핏하면 폭력을 썼다. 농부가 풍자적인 시와 이야기, 그리고 재의 수요일의 성사
극(聖史劇)에서 널리 알려진 부정적인 인물 유형, 즉 조롱의 대상으로 등장하는 것은
이 때문이다. 작가들은 독자를 웃기고 악덕과 부정한 행실을 경계하도록 경고하기 위
해 농부를 이용했다.

앞서 살펴본 대로, 어떤 이들은 훈계와 교육이 브뢰헬 작품의 주요 목적이라고 생
각한다. 하지만 (한 가지만 예를 든다면) 광에서 열리고 있는 〈농부의 혼례 잔치〉(73
쪽)가 정말로 관람자로 하여금 탐식을 삼가도록 하려는 의도에서 그린 것인지 생각해
봐야 한다. 남자들과 여자들은 탁자에 엄숙하고 사려 깊은 모습으로 앉아 있다. 일을

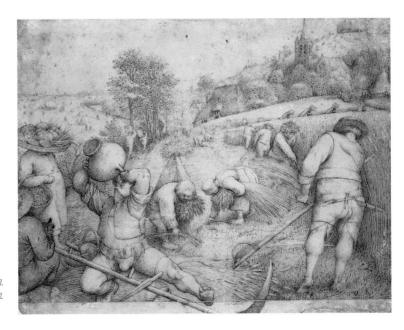

여름
Summer, 1568년
여기서도 브뢰헬은 사람을 구별되는 개인으로 그
리는 것을 피했다. 얼굴을 숨기거나 단축법으로 그
렸으며 몸 쪽에 관심을 집중했다.

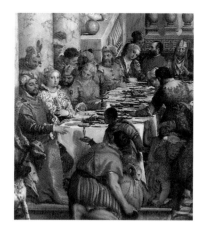

위

파올로 베로네세
가나의 결혼식 (부분)
The Wedding at Cana, 1562~1563년
사람들을 아름답거나 사색적인 존재로 이상화해
그린 화가들은 먹는 모습을 그리지 않았다. 그래서
음식을 숟가락으로 입에 떠넣거나 씹는 것을 볼 수
가 없었다. 그 대신 사람들은 접시 앞에 담소를 나
누며 앉아 있었다. 브뢰헬의 경우는 완전히 반대이
다. 그는 육체를 가진 존재로서의 인간을 강조해
영양 섭취에 대한 몸의 욕구를 보여주었다.

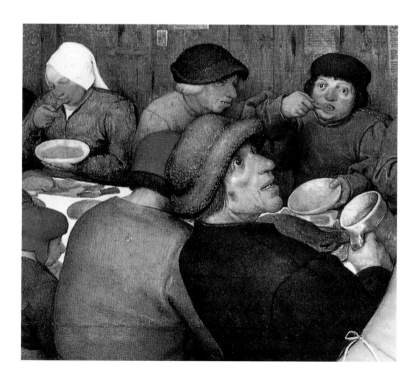

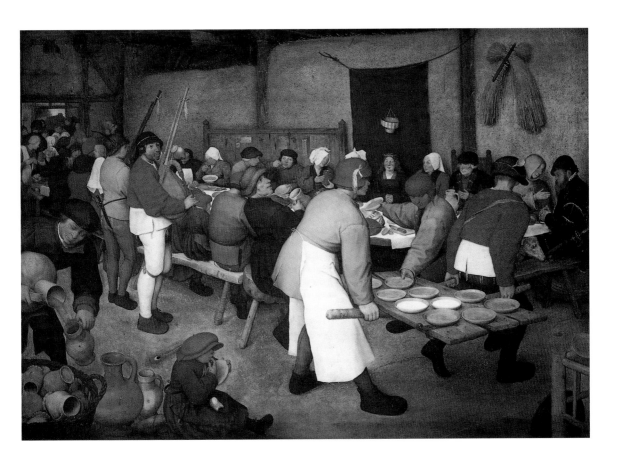

거드는 이들은 돌쩌귀에서 떼어낸 문짝 위에다 죽 접시를 얹어 나른다. 신부는 관을 쓰고 다소곳이 앉아 있다. 오른쪽에서는 수도사가 검은 옷을 입은 신사와 담소를 나눈다. 전경에서는 포도주 또는 맥주를 술잔에 붓고 있다. 혼례 잔치에서 술에 취하거나 탐식의 기미는 보이지 않는다. 실은, 그들은 특별히 쾌활해 보이지도 않는다. 음식을 먹는 것은 진지한 행위로 묘사되어 있다. 게다가 밀짚 또는 타작하지 않은 곡식이 쌓여 만들어진 벽과, 고무래와 함께 십자 모양으로 엇갈려 걸린 곡식 다발이 땅에서 양식을 얻어낸 노동을 떠올리게 한다.

　브뢰헬의 시대에, 탁자 앞에 앉은 사람들을 묘사한 이런 장면은 관람자에게 요한의 복음서 2장에 언급된 '가나의 결혼식'을 떠올리게 했을 것이다. 물을 포도주로 바꾼 그리스도의 이야기는 당시 작품들에 종종 묘사되었다. 이는 전통적으로, 탁자에 많은 사람들이 둘러앉고 (브뢰헬의 그림에서처럼) 한 사람이 술잔들을 채우는 모습으로 표현되었다. 예수와 혼례 손님들은 음식을 먹는 모습으로 그리지 않았다. 화가가 그 혼례의 배경을 자신이 살고 있는 시대로 옮겨 그리는 경우에도 그러했다.

　브뢰헬의 시대에는 성인, 귀족, 그리고 시민 가족이 음식을 먹는 모습을 그리지 않는 것이 기정사실이었다. 탁자 앞에 앉은 모습으로 표현될 수는 있지만, 음식에 손대는 것은 허락되지 않았으며, 입에 뭘 넣는 것은 말할 것도 없이 입을 벌려서도 안 되었다. 이렇게 먹는 행위를 숨기는 것은 불문율이었음에 틀림없다. 아무리 부유하고 권세가 있으며 정신적인 사람일지라도 영양을 섭취하지 않고는 살 수 없다는 사실을

농부의 혼례 잔치
The Peasant Wedding Banquet, 1568년
신부는 관을 쓰고 앉아 있다. 사람들 중에 누가 신랑인지는 명확하지 않다. 잔치는 광에서 벌어지고 있다. 손님들 뒤쪽 벽은 밀짚이나 곡식을 쌓아올린 것이다. 고무래와 함께 걸려 있는 곡식 두 다발은 추수와 관련된 노동을 떠올리게 한다. 접시를 돌쩌귀에서 떼어낸 문짝에 얹어 나르고 있다. 당시에는 빵, 죽, 수프가 주식이었다(72쪽에 부분도).

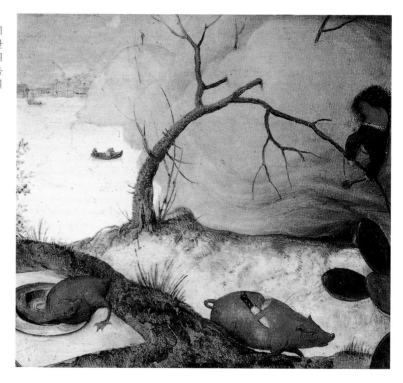

〈환락경의 땅〉(75쪽)의 부분
유명한 '젖과 꿀이 흐르는 땅'인 환락경의 땅에 이
르려면, 죽이 첩첩이 쌓인 '죽의 산'을 지나야 한
다. 그곳은, 울타리가 소시지로 만들어졌고, 거위
들이 구워져 접시 위에 누워 있고, 돼지들이 칼을
가지고 오며, 선인장인 줄 알았던 것이 실은 귀리
비스킷으로 만들어져 있다.

떠올리는 것은 당혹스러운 일이었을 것이다. 먹는다는 것은 우리 존재가 자연에, 소화
기관에 의존하고 있음을 상기시키기 때문이다. 이는 인간을 이상화해서 신의 형상으
로, 초연한 개인으로 표현하고자 했던 예술 개념에는 맞지 않는 것이었다.

　　브뢰헬은 이런 면에서 거리낌이 없었다. 광에서 벌어지는 〈농부의 혼례 잔치〉에
서 두 인물은 숟가락으로 음식을 입에 떠넣는다. 한 손님은 술잔에 입을 대고 있고, 전
경의 어린아이는 손가락을 핥는다. 〈추수〉(65쪽)에서도 같은 모습을 볼 수 있다. 들에
서 일을 하다가 낮참을 먹는 사람들이 숟가락으로 음식을 입에 떠넣고 술잔과 접시에
입을 대고 있다.

　　여기서 브뢰헬이, 농부가 (교양 있는 사람이라면 조소할지도 모르는) 기본 욕구에
따르는 존재임을 확인하고 있다는 인상을 받을 수도 있다. 하지만 그 인물들을 좀더
가까이 살펴보면 그렇지 않음이 드러난다. 게다가 그저 누군가를 놀림감으로 삼기 위
해서 커다란 판형의 그림을 제작하는 것은 당시의 관습에 모순된다. 조롱은 값싼 판화
에서나 다루는 것이었다. 마침내 〈환락경의 땅〉(75쪽)에서, 브뢰헬은 농부만이 먹어
야 사는 존재임이 아님을 보여준다. 거기에는 농부뿐만 아니라 기사와 학자도 누워 있
다. 브뢰헬은 그들이 누워 있는 방식을 달리했다. 기사는 쿠션 위에, 학자는 털 망토
위에, 농부는 곡식을 타작할 때 쓰는 도리깨 위에 누워 잠을 자고 있다. 셋 모두 죽을
산더미만큼 먹고 달걀, 고기, 가금류로 포식을 해서, 배가 잔뜩 부른 채 잠이 들었다.

　　브뢰헬은 재차 먹는 것의 중요성을 표현했다. 그러면서 소화 후의 배설도 숨기지
않았다. 그의 몇몇 그림에서, 관람자를 향해 등을 돌린 채 벽을 대하고 선 사람을 볼 수
있다(12쪽 〈영아 살해〉, 67쪽 〈잔뜩 흐린 날〉, 48쪽 〈베들레헴의 인구조사〉). 심지어
벌거벗은 엉덩이를 관람자에게 보이며 웅크리고 앉은 자세의 인물도 있다(50쪽 〈호보

켄의 축제〉, 82쪽 〈교수대 위의 까치〉). 하지만 브뢰헬은 신중하게, 여자를 배설하는 모습으로 그리지는 않으며, 그런 배설 행위가 너무 두드러지지 않게 했다. 그럼에도 그런 것을 묘사할 가치가 있는 것으로 여겼다는 점에서, 브뢰헬은 당시의 많은 사람들, 특히 이탈리아인들과, 이른바 그들에게서 배운 '고대 로마 연구자들'과 구별된다.

이탈리아인들과 고대 로마 연구자들은 인간이 동물 및 식물과 구별되는 차이점을 강조했다. 이와 반대로 브뢰헬은 그 유사성, 즉 인간 속의 자연적인 요소, 다시 말해 '만들어진 것이 아니라 타고난' 요소를 강조했다. 인간 창조에 관한 이야기에 나오는 "야훼 하느님께서 진흙으로 사람을 빚어 만드시고 코에 입김을 불어넣으시니"(창세기 2:7)라는 말에서, 브뢰헬은 신의 숨결만이 아니라 흙의 먼지라는 물질 또한 보았다.

이는 그의 많은 그림 속 아주 다양한 주제에서 찾아볼 수 있다. 예를 들어 〈야외에서의 혼례 춤〉(76/77쪽)과 〈농부의 춤〉(79쪽)은 하객들, 사람들의 움직임, 그리고 선명한 색을 통해 생동감 넘치는 인상을 전한다. 하지만 생동감을 주는 것은 사람들의 머리가 아니라 몸과 배이다. 브뢰헬은 혼례 손님들 사이에 보이는 샅주머니를 강조했다. 남성의 성기 부위를 장식하는 것은 당시의 유행이었다. 하지만 브뢰헬은 그것을 훨씬 더 효과적으로 돋보이게 했다. 〈야외에서의 혼례 춤〉은 목소리를 높여 다산과 생식을 찬미한다.

더욱 두드러지는 예는 〈장님의 우화〉(81쪽)이다. 이 그림에서는 다채로운 움직임이 보이지는 않는다. 그보다는 아래 오른쪽 구석을 향해 대각선으로 움직이는 흐름이 특징적이다. 마치 슬로 모션을 보는 듯, 이들은 발을 헛디디며 연달아 땅바닥으로 넘어

환락경의 땅
The Land of Cockaigne, 1567년
농부, 기사, 학자가 잔뜩 배가 불러 나무 아래 드러누워 있다. 나무 둥치 둘레에는 탁자가 고정되어 있다. 갑옷을 입은 기사의 종자는 입속으로 무언가가 날아들기를 바라면서 계속해서 주시하고 있다. 먹을 것이 풍부한 땅을 그린 공상적인 옛 이야기 뒤에는 언제나 되풀이되던 기근의 경험이 놓여 있다(74쪽에 부분도).

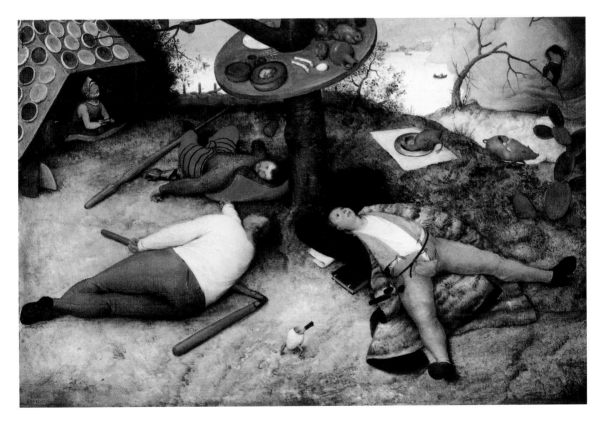

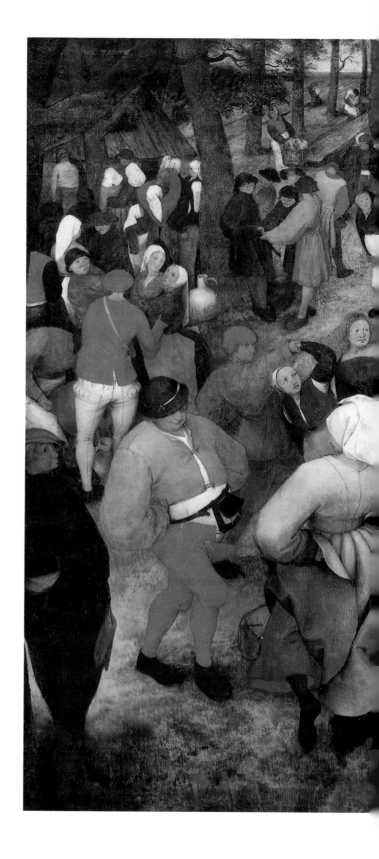

야외에서의 혼례 춤
The Wedding Dance in the Open Air, 1566년
밝은 색이 쓰였고 색의 대조가 선명하다. 들썩들썩
움직이는 사람들은 그림 모서리까지 채우고 있다.
브뢰헬은 많은 사실적인 세부를 덧붙여, 억제할 수
없는 생명력으로 가득 찬 사람들을 그렸다. 신부의
관(冠)이 배경에 있는 천에 붙여져 있고, 그 앞 탁
자 위에 돈이 모이고 있다. 왼쪽으로 구덩이가 파
여 있는데, 사람들은 그 언저리에 앉아 음식을 먹
게 될 것이다(68쪽에 부분도).

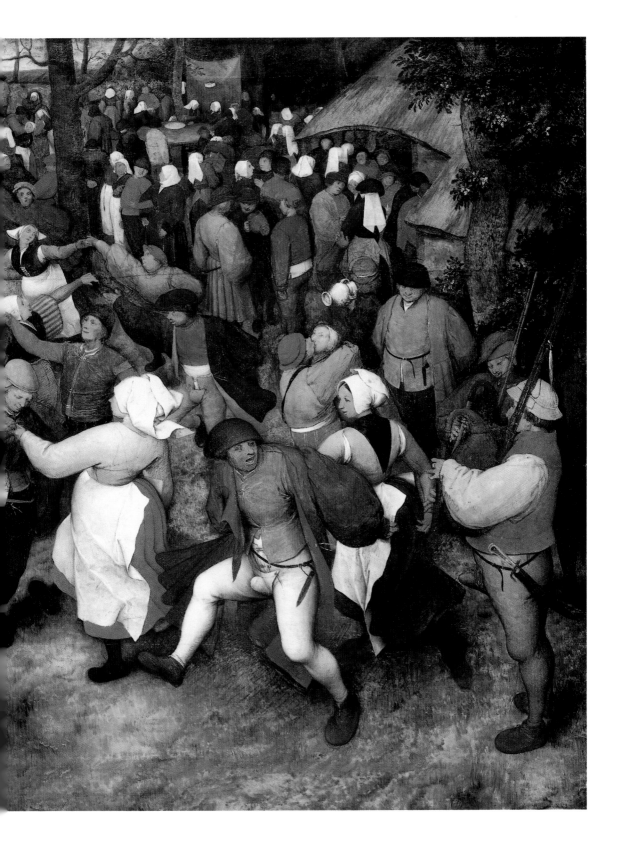

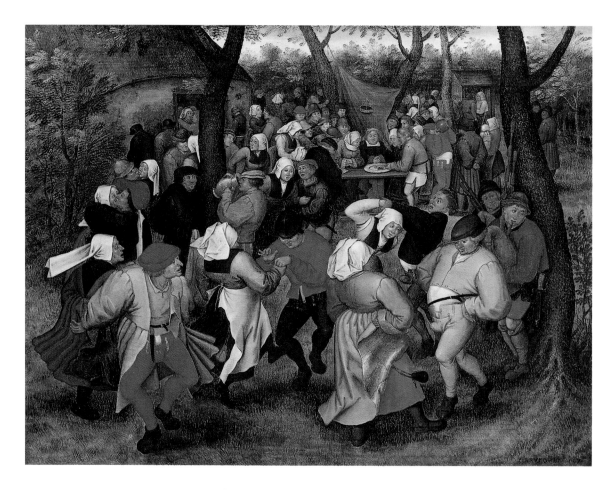

소(小) 피테르 브뢰헬

농부의 혼례 춤
Peasant Wedding Dance, 1607년

아들 브뢰헬은 아버지의 주제를 가지고 다른 판본을 제작했다(76~77쪽 참조). 두 사람의 작품을 비교해보면 아버지 브뢰헬 특유의 시각이 드러난다. 아버지의 작품은 그림틀에서 튀어나올 듯한 인물들과 더불어, 떠들썩한 군중, 생명력, 잠재된 폭력을 보여준다. 반면 아들의 작품에서는 얼굴이 이상화되고 사람들 무리의 배치도 명확하다. 그림 가장자리로 튀어나오는 인물이 없다는 사실이, 이것이 그저 순수한 축제임을 알려준다.

진다. 색의 대비는 두드러지지 않으며, 장님들의 행렬은 갈색과 푸른 기가 도는 회색의 색조만으로 표현했다. 혼례 춤이 '생의 기쁨'을 보여주는 반면, 여기서는 비참과 종말을 보게 된다. 장님을 이끄는 장님이란 문학이나 일상어에서 어리석음이나 그릇된 행실을 일컫는 말이다. 그리스도는 "소경이 소경을 인도하면 둘 다 구렁에 빠진다"(마태오 15:14)라고 말했다. 그리스도는 바리사이파를 두고 한 말이었으나, 브뢰헬은 이 금언을 문자 그대로 해석한다. 맹목이 사람을 그르쳐 나아갈 방향을 잃게 한다. 브뢰헬은 여기서 그의 다른 작품에서는 찾아볼 수 없이 냉엄하게, 몸은 가졌으되 올바르게 생각하지 못하는 사람이 얼마나 속수무책으로 재앙을 입게 되는지를 보여준다.

그러므로 브뢰헬이 인간의 생명력, 즉 야수성으로 폄훼되는 성향과, 폭력이 만연하고 악마가 우글거리는 영역만을 찬미했다고 주장하는 것은 잘못이다. 그의 악마는 벌거벗고 있다. 배가 갈라져 내장이 드러나고 관람자를 향해 엉덩이를 내밀고 있다. 그들은 몸과 소화기관만 있고 영혼은 없다. 브뢰헬의 그림에서, 이와 달리 사람들은 옷을 입고 있으며 따라서 교화되어 있다. 로마나 피렌체나 베네치아에서 그린 작품 속 인물과 달리, 브뢰헬은 그들에게 귀족의 얼굴도, 어떤 개념에 따른 장식물도 부여하지 않는다. 브뢰헬은 인간의 자연적인, 문명화되지 않은 영역이 인간의 타고난 성질을 구성하는 요소이며 존재의 근본임을 보여준다. 몸이 없는 영혼은 의미를 갖지 못한다. 인간은 자연 위로 솟아 있지만 또한 자연의 일부이기도 하다.

아래

농부의 춤
The Peasant Dance, 1568년
마을 광장에서 달리고 뛰며 추는 춤은, 형식을 중
시하는 궁정 또는 부르주아 사회의 춤과 다르다.
여기에 등장하는 인물들에게서는, 상류층 사람들
이 흔히 그런 것처럼, 자연의 결함을 교정하기 위
해 얼굴을 손질하고 꾸민 모습을 찾아볼 수 없다
(위는 부분도).

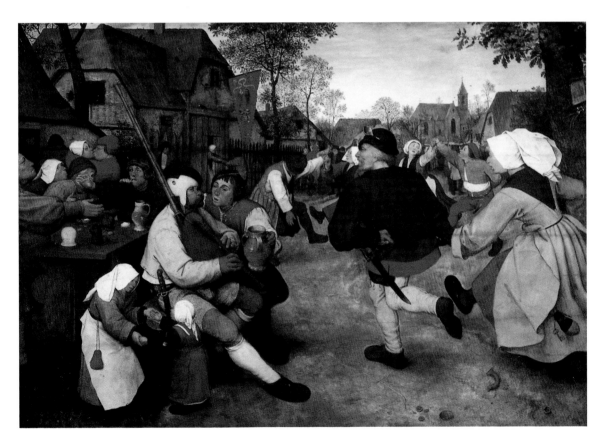

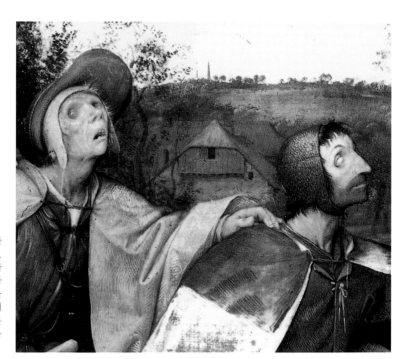

〈장님의 우화〉(81쪽)의 부분
당시에는 장님들이 떼를 지어 구걸하며 온 나라를
돌아다녔다. 거리에서 이들을 흔히 볼 수 있었다.
브뢰헬은 동정의 기색 없이 이들을 정확하게 묘사
했다. 그래서 오늘날 의사들이 이 그림을 보고 다
양한 눈의 질병이나 실명의 원인을 진단할 수 있을
정도이다. 왼쪽에 있는 남자는 각막백반(이른바 외
사시)을 앓고 있다. 그리고 흑내장인 장님의 오른
쪽에 있는 장님(아래 부분)은 언쟁과 관련해서 눈
알을 후벼파는 형벌을 받은 듯하다.

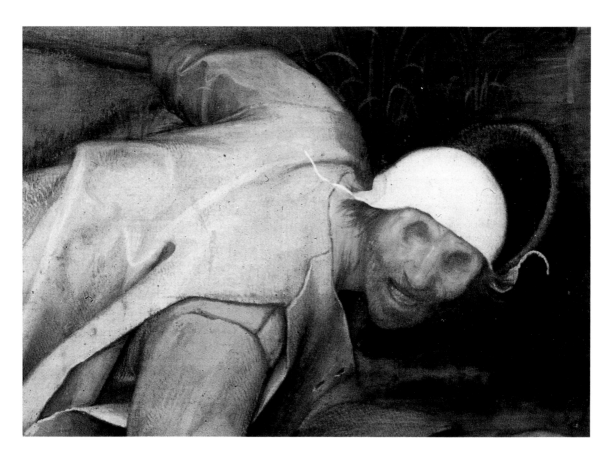

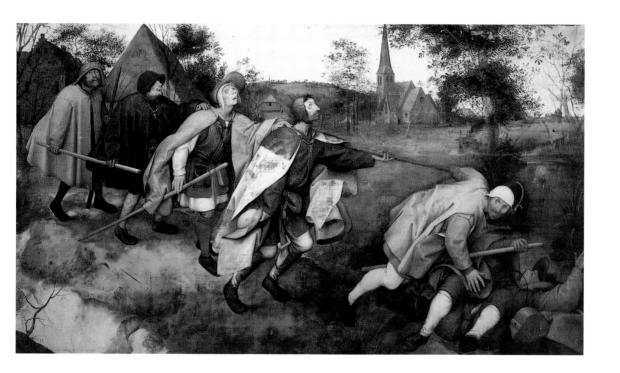

말년에 브뢰헬은 〈교수대 위의 까치〉(82쪽)라는 풍경화에서 다시 한 번, 성장하고 변화하는 모든 것에 대한 애정과 공감을 표현하고자 했다. 여기서도 관람자는 숲 위 높은 지점에서 목초지, 절벽, 지평선 바로 아래의 바다로 이어지는 강을 내려다보게 된다. 아마도 이것이 브뢰헬의 기본적인 주제라고 할 수 있을 것이다. 계곡에는 물방앗간이 서 있고, 양쪽에 치솟은 아주 높은 나무가 이 그림의 틀을 이룬다.

여기서 브뢰헬은 다시 초기 작품에서처럼 드넓은 풍경에 작은 형상의 사람들을 그려넣었다. 사람들은 춤추고, 음악을 연주하고, 잡담을 나눈다. 전경 왼쪽의 한 인물은 엉덩이를 보인 채 배설을 하고 있다. 여기서 "전체 세계의 영원성과 크기"에 비하면 인간은 하찮은 존재라는 스토아 학파의 말을 떠올릴 수 있을지도 모른다. 하지만 브뢰헬은 한걸음 더 나아간다. 그의 인물은 모두 비슷한 얼굴을 하고 있다. 그들은 개인적으로 식별할 수가 없다. 그들은 투박해 보이고, 동물이나 식물과 그리 달라 보이지 않는다. 작을 뿐만 아니라 브뢰헬 특유의 방식에 따라 자연 속에 통합되어, 광대한 풍경 속에서 편안하고 안전해 보인다.

〈교수대 위의 까치〉(82쪽)는 브뢰헬이 아내에게 남긴 것으로 여겨지는 작품이다. 이 작품에서 화가가 까치를 통해 자신이 저주하던 뜬소문을 나타냈다는 견해가 있다. 이미 언급한 대로 교수대는 분명 스페인의 통치와 관련이 있었다. 통치 당국은 프로테스탄트의 새로운 교리를 전도하는 '설교사들'을 교수형에 처함으로써 불명예스러운 죽음을 맞이하게 했다. 그리고 알바의 공포 통치는 '뜬소문'이나 고발에 바탕을 두고 있었다. '교수대에 뒤보기'라는 속담은 죽음이나 통치 당국에 대해 개의치 않음을 뜻한다. '교수대 밑에서 춤추기'는 위험을 알지도 두려워하지도 않는다는 말이다.

이렇게 브뢰헬은 작품에서 인간을 그리면서, 동시에 당시의 정치 상황을 언급했다. 하지만 그의 작품이 직접적으로 정치적 영향력을 발휘하지는 않았다. 그것은 그

장님의 우화
The Parable of the Blind, 1568년
후일에야 브뢰헬의 그림들에 제목이 붙여졌다. 그 제목들은 세월을 거치면서 변화를 겪었기 때문에, 오늘날 대부분의 작품이 여러 가지 이름으로 알려져 있다. (〈넘어진 장님〉으로도 알려진) 이 작품은 그리스도가 바리사이파와 관련해서 든 우화(마태오 15:14)를 그린 것이다. "소경이 소경을 인도하면 둘 다 구렁에 빠진다."(80쪽에 부분도)

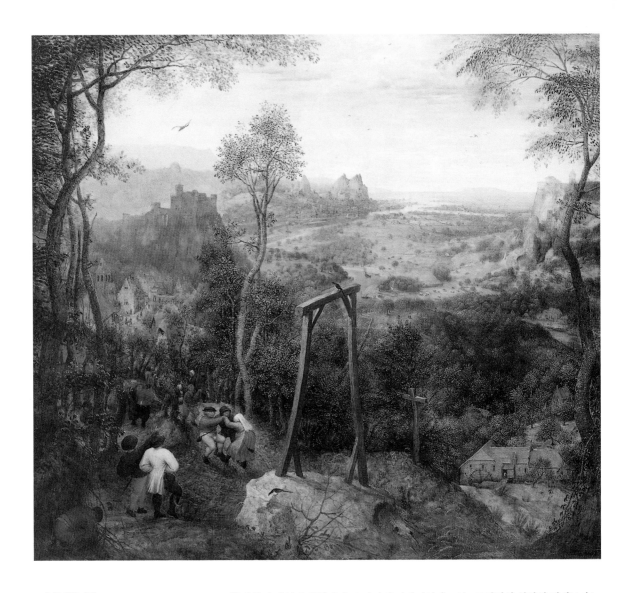

교수대 위의 까치
The Magpie on the Gallows, 1568년

브뤼헐은 죽기 바로 전 해에, 늘 그랬듯이, 멀리 풍경이 보이는 작품을 제작했다. 여기에 그는 비옥한 목초지와 논밭이 있는 평원, 유쾌하게 춤을 추는 사람들, 그리고 절벽 위 성의 그림자 속에 놓여 있는 마을을 그렸다. 조화롭고 평화로운 인상을 주는 이 그림에서 한복판에 앉은 까치만이 마음을 어지럽힌다. 참형과 달리 교수형은 불명예스러운 것으로 여겨졌다. 그리고 왼쪽 아래의 남자는 속담대로 교수대에 뒤를 보고 있다. 이는 그가 죽음이나 통치 당국에 개의치 않음을 의미한다. 한편 '교수대 밑에서 춤추기'는 위험을 알지도 두려워하지도 않음을 뜻한다(83쪽에 부분도).

의 작품이 개인 소장품 속으로 사라진 까닭이었다. 그는 고전적인 신화의 세계보다는 자국민의 생활을 그렸고, 지중해 지역 사람들의 개념에 따라 인간을 이상화하는 대신 인간의 세속적 요소와 자연에의 근접성을 강조했다. 이러한 그의 작품이 간접적으로, 자치권을 찾고자 하는 네덜란드인들의 생각을 강화했으리라는 것은 결코 불가능한 일이 아니다.

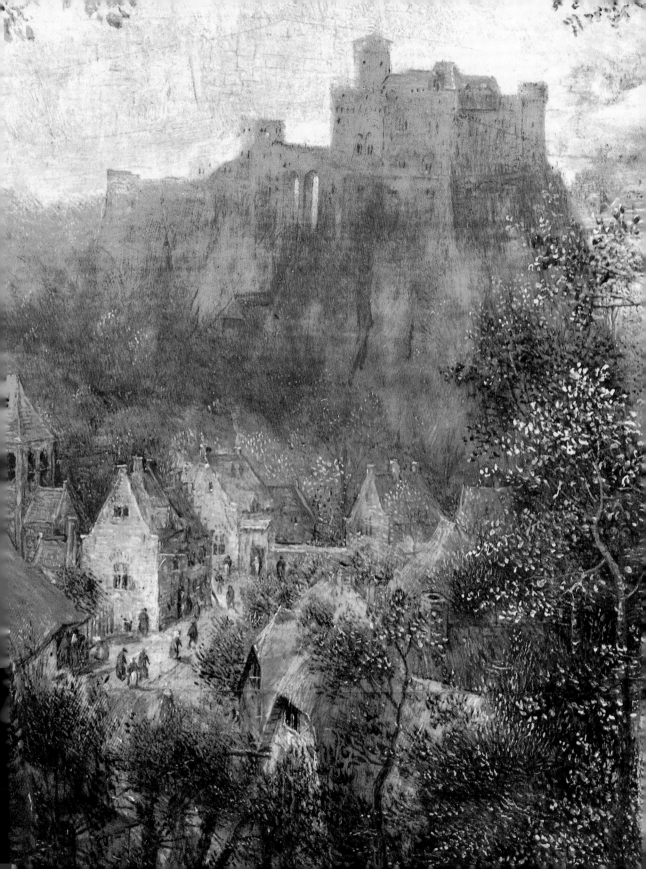

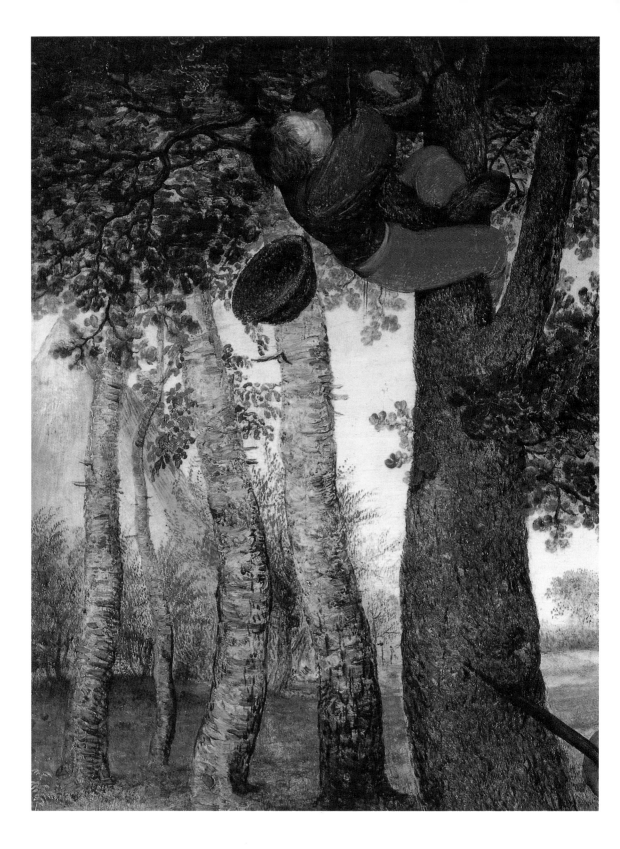

피테르는 익살꾼?

현재 전문가들이 대(大) 피테르 브뢰헬의 작품으로 보는 작품은 45점 정도로 모두 1556~1568년에 걸쳐 12년 동안 제작되었다. 브뢰헬이 사망했을 때 40세는 족히 되었다. 그가 다른 그림을 그렸다거나 그의 예술이 새로운 단계에 진입했을 가능성은 없다.

많은 후기 작품에서, 개별 인물에 대한 그의 관심이 높아지고 있음이 드러난다. 이전에는 드넓은 풍경 속에 작은 형체의 군중이 파묻혀 있었다면, 이제 크기가 크고 개성이 드러나는 인물이 등장한다. 배경은 인물에 비해 부차적이다. 그런 작품 중 하나가 〈장님의 우화〉(81쪽)이며, 〈농부와 새집을 뒤지는 사람〉(87쪽)도 그러하다. 브뢰헬은 가지에 매달려 새 둥지에서 알을 훔치는 데 몰두해 있는 소년을 그렸다. 그리고 한 농부가 소년을 가리키고 있다. 이는 "새 둥지가 어디에 있는지 아는 사람은 그것을 알고서 알을 취해 갖는다"라는, 행동을 촉구하는 속담을 표현한 것이다. 전경의 인물은 적극적인 인물, 행위 하는 인물이 아니다. 생각에 잠겨 있고 다소 속세를 떠난 듯한 이 인물은 멀리 위쪽을 쳐다보고 있다. 그는 자신이 물에 빠질 참임을 깨닫지 못한다. 브뢰헬은 그를, 새 둥지를 뒤지는 인물보다 세 배 크게 그리고 그림의 중심축에 배치했다. 이렇게 아주 큰 의미를 부여한 까닭에, 그가 이 그림을 지배한다. 게다가 이 인물을 거의 그림의 아래 가장자리에 위치시킴으로써 관람자 바로 가까이 다가서게 했다. 투박한 몸이 이 그림을 통해 덩어리 같은 느낌의 중량감을 획득했다. 호기심 어린 표정을 한 이 커다란 인물은, 그림에서 관람자를 향해 굴러 떨어질 듯하다.

하지만 새 둥지를 뒤지는 사람에 대한 속담은 잘해야 하나의 동기로 작용했을 뿐일 것이다. 브뢰헬은 애당초 전혀 다른 문제, 즉 막 균형을 잃으려는 인간의 몸을 묘사하는 기교적인 문제에 몰두해 있었다. 그는 이미 〈장님의 우화〉에서 넘어지는 모습에 상당한 관심을 보였다. 거기서 그는 넘어지는 모습을, 측면에서 본 여섯 단계로 묘사했다. 〈농부와 새집을 뒤지는 사람〉에서는 넘어지는 순간의 첫 단계를 정면에서 그렸다. 그는 앞으로 움직이면서 팔을 어깨 뒤로 구부리고 있다. 그래서 (남자의 시선까지 포함하면) 하나의 몸에 세 가지 방향(앞, 뒤, 위)이 결합되어 있다. 이러한 역동적인 중심 부분이 그림 전체를 지배한다. 풍경은 여전히 나지막하다. 관람자의 눈은 편안하게, 이엉을 인 배경의 지붕들 위를 볼 수 있다.

알프스 산맥 이남 지역의 다른 화가들도 이 무렵 그들의 작품에서 복잡한 움직임을 묘사하고 있었다. 정적인 르네상스의 미의 규범에서 벗어나 있던 이들은 마니에리스모(매너리즘) 미술가로 불렸다. 하지만 그들이 그린, 동작이 크고 흔들거리고 몸을 잔뜩 비튼 인물들은 여전히 아름답거나 고상한 모습이었다. 서로 관심사는 같았으나, 그들과 브뢰헬의 작품은 분명 달랐다.

커다란 인물이 등장하는 후기 작품에는 〈불구자들〉(91쪽)과 〈염세가〉(86쪽)가 포

다비트 빈케본스
도둑질의 알레고리 (부분)
Allegory of Robbery, 제작 연대 미상
빈케본스(1576년~1632년 이후)도 새 둥지를 뒤져 알을 훔치는 것을 주제로 한 작품을 제작했다. 브뢰헬은 후기 작품에서 이 주제를 다루었다. 그의 작품에서는 구경꾼이 하나인 반면 여기서는 둘이며, 이 두 사람 중 한 사람도 알을 훔치려 하고 있다.

84쪽
〈농부와 새집을 뒤지는 사람〉(87쪽)의 부분
이 그림은 아마도 적극적인 사람과 소극적인 사람을 구별 짓는, "둥지가 어디에 있는지 아는 사람은 그것을 알고서 취해 갖는다"라는 속담에서 영감을 얻었을 것이다. 이 부분은 알을 훔치는 사람, 즉 적극적인 사람을 보여준다. 그는 주저하지 않고 과감하게 나무로 기어 올라가 있다.

함된다. 유리로 된 구체 속 옷차림이 남루한 인물이, 검은 옷을 입은 노인의 돈주머니를 훔친다. 노인은 그것을 알아차리지 못하고 속고 있다. 그림 아래쪽에는 이렇게 쓰여 있다. "세상이 너무 부정하니, 슬프도다." 그가 가는 길에 가시가 놓여 있다. 그는 그 위를 막 지나려는 참이다. 브뢰헬은, 그가 불행이 따라다니는 사람인지 또는 불행한 모습의 부자인지 의문을 남겨놓았다.

당시 사람들은 브뢰헬의 그림에 등장하는, 속임을 당한 사기꾼이나 새집을 뒤지는 사람, 하늘을 쳐다보는 사람을 보고 재미있어 하며 웃었을 법하다. 만데르는 브뢰헬이 '익살스러운 장면'을 많이 그렸다고 언급했으며, 그래서 많은 이들이 그를 '익살꾼 브뢰헬'이라는 별명으로 불렀다. 만데르는 계속해서 이렇게 썼다. "그의 작품 중에 관람자가 보고 웃지 않을 것이 거의 없다."[17] 웃지 않을 작품이 몇 안 된다고? 아마도 만데르는 주로 농부 그림을 두고 한 말일 것이다. 왜냐하면 당시 문학과 연극에서, 농부는 근본적으로 무식하고 투박하며 폭력을 쓰기 일쑤고 어리석은 인물, 간단히 말해 재미를 유발하는 인물로 표현되었기 때문이다. 머릿속에 농부에 대해 이런 틀에 박힌 생각을 가지고 있어서 브뢰헬 그림의 진지한 면을 보지 못하는 관람자들은, 아마도 실제로 춤추고 먹고 일하는 시골 사람들에게서, 도시 사람들의 관습과는 다른 그들의 옷 취향과 외모에 대한 무신경함과 행동에서 '우스꽝스러움'을 보았을 것이다.

하지만 이렇게 웃어넘기는 이들과 달리 그렇지 않은 이들도 있었다. 그 대표적인 사람이 브뢰헬의 친구이자 유명한 지도 제작자인 아브라함 오르텔스였다. 브뢰헬은 "간단히 그릴 수 없는 것을 많이 그렸다. 우리의 브뢰헬이 그린 작품들은 항상 거기에 묘사된 것 이상을 함축하고 있다"라고 오르텔스는 썼다. 이것은 아마도, 브뢰헬의 작

염세가
The Misanthrope, 1568년
유리로 된 구체 속 남루한 옷차림을 한 인물이 검은 옷을 입은 노인의 지갑 줄을 끊고 있다. 그림 아래쪽에는 이렇게 쓰여 있다. "세상이 너무 부정하니, 슬프도다." 세상이 노인을 속이는지 또는 그 반대인지는 의문으로 남아 있다. 한 양치기가 배경에서 가축떼를 지키고 있다. 그는 스토아 학파가 충고하는 대로 불평하지 않고 만족하며 자신의 운명을 받아들이고 있다.

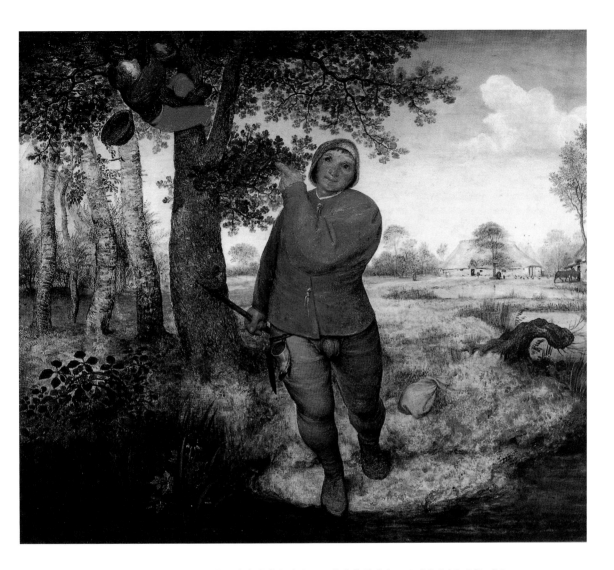

품에서 확인되는 스토아 철학 사상, 즉 우주에는 각자에게 운명적으로 부여된 위치가 있으며 그것을 받아들여야 한다는 우주 개념을 언급한 것이다. 오르텔스는 또한 브뢰헬이 인물을 세련되고 치장한 모습으로 그리려 하지 않는 점을 칭찬했다. 그는 이렇게 말했다. "화가들은 한창 때의 품위 있는 인물을 그리면서, 그 대상에게 매력이나 고상함을 부여하려 한다. 마음대로 상상해서, 원래 그대로의 외관을 손상시키는 것이다. 그들은 모델에게 충실하지 않다. 때문에 그만큼 진정한 미에서 멀어진다. 우리의 브뢰헬은 이러한 오류로부터 자유롭다."[18]

〈바다의 폭풍우〉(88쪽)는 브뢰헬의 마지막 작품 중 하나이다. 미완성작으로, 그의 다른 많은 작품과 마찬가지로 명확히 해석할 수 없다. 한편에서 배들이 폭풍우에 위협을 받고 있다. 사람은 자연의 지배자가 아니라 희생자이다. 다른 한편에서는 뱃사람들이 바다를 가라앉히기 위해 물속으로 기름을 쏟아부었다. 그리고 거대한 고래의 주의를 딴 데로 돌리기 위해 화물 중 통 하나를 바다로 던져넣었다. 이 통은 〈두 원숭이〉(23쪽)의 견과류 껍질과 유사하게 해석할 수 있다. 두 경우에서, (인간을 의미하

농부와 새집을 뒤지는 사람
The Peasant and the Birdnester, 1568년
브뢰헬은 새 둥지를 뒤지는 사람이 아니라 살짝 고개를 쳐들고 생각에 잠긴 인물을 전경에 두었다. 그는 자신이 곧 개천에 빠질 참이라는 사실을 알지 못한다. 브뢰헬은 속담보다는, 이제 막 균형을 잃고 앞으로 넘어지려는 젊은 사람의 몸을 표현하는 데 더 관심이 있었을 것이다. 같은 해에 그린 〈장님의 우화〉에서, 브뢰헬은 넘어지는 모습의 여섯 단계를 옆에서 본 시점으로 묘사했다.

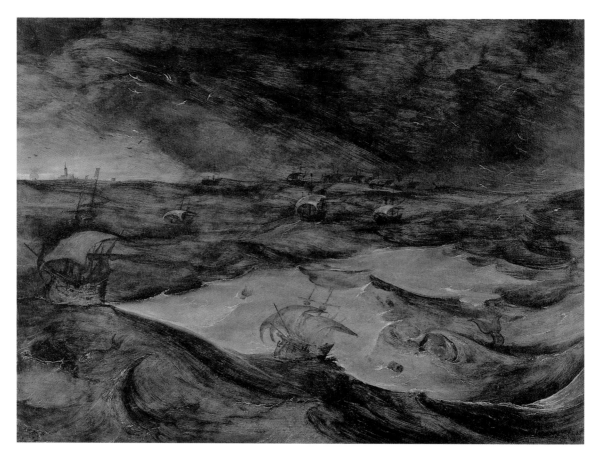

바다의 폭풍우
Storm at Sea, 1568년
한 배에서 바다를 가라앉히기 위해 기름을 물속으로 쏟아부었다. 또 다른 배는 거대한 고래의 주의를 흩트리려고 통을 바다에 던져넣었다. 살아남기 위한 선원들의 이러한 노력은 파도와 구름들로 미루어 볼 때 허사인 듯하다. 인간은 자연의 위력에 비하면 무력하기 짝이 없다.

는) 동물들은 정말로 중요한 것을 추구하는 대신 하찮은 데 마음을 쏟는다. 이 작품을, 이보다 제작 연대가 빠른 (브뢰헬의 이탈리아 여행을 떠올리게 하는) 〈나폴리 전경〉(89쪽)과 비교하면, 바다와 자연의 위력이 힘이 넘치게 묘사된 점이 분명히 드러난다.

브뢰헬의 작품은 그의 사후 잊혔다. 그의 작품은 영웅과 성인과 세력가를 찬양하고, 자연을 낭만적 풍경으로 변형시키는 부르주아 계급의 관점에 따라 형성된 미적 규범에 맞지 않았던 것이다. 현대에 이르러서야 그는 다시 주목받았다. 빈 미술사 박물관과 브뤼셀의 왕립 미술관에 있는 그의 작품 전시실은 많은 예술 애호가들의 흥미를 불러일으키는 전시실 가운데 하나이다.

브뢰헬과 그의 작품이 오늘날 사람들에게 다시 다가갈 수 있는 것은, 그림을 보는 관습적인 방식을 무의미하게 만든 그동안의 예술적 혁신 덕분이다. 인상주의자들은 얼굴과 풍경을 색점으로 바꾸어놓았으며, 표현주의자들과 입체주의자들은 인간 형태를 변형시켰다. 이렇게 현대 화가들에게 자극받고 근본적으로 재교육된 관람자는, 세속적이고 자연에 가까우며, 〈불구자들〉(91쪽)에서는 불구이기까지 한 브뢰헬의 투박한 인물들에게 새롭게 눈뜨게 된다.

브뢰헬의 시대에는 불구자들과 장님들이 길가에서 구걸하는 모습을 흔히 볼 수 있었다. 따라서 브뢰헬이 〈사육제와 사순절 사이의 싸움〉(51쪽, 90쪽에 부분도)에서 장터에 떼를 지어 몰린 군중 속에 이들을 포함시킨 것은 당연했다. 하지만 아마도 브뢰헬이 마지막 작품을 제작하던 1568년에, 그는 이들을 벽으로 둘러싸인 곳으로 몰아

나폴리 전경
View of Naples, 1558년경
1568년의 〈바다의 폭풍우〉를, 이보다 10년 전 이
탈리아 여행을 기념해서 대충 그린 이 그림과 비교
해보면, 브뢰헬의 관심사가 그동안 얼마나 변했는
지 분명하게 드러난다. 나폴리 앞바다에서 해전이
한창임에도, 드넓은 풍경과 항구의 원형 방어막이
정연하고 안전한 느낌을 준다(위는 부분도).

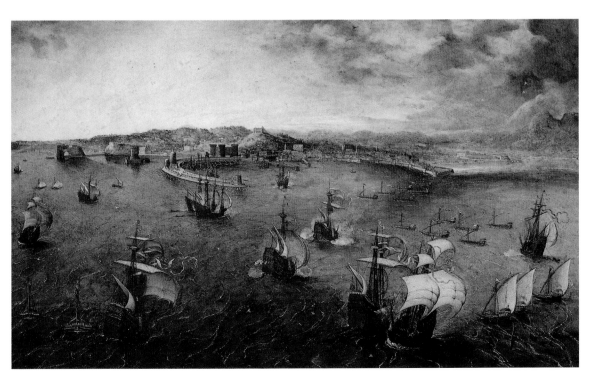

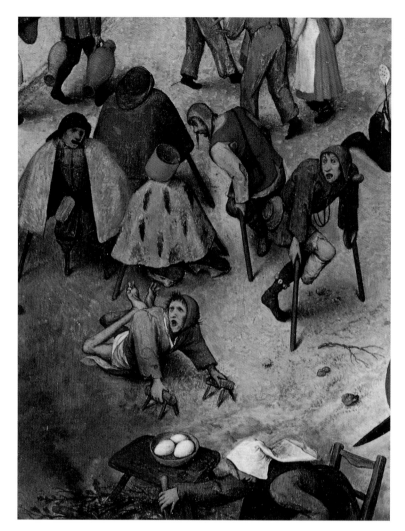

〈사육제와 사순절 사이의 싸움〉(51쪽)의 부분
불구자들은 시골이나 도시의 일상에서 흔히 볼 수
있었다. 브뢰헬은 당연한 듯이, 사육제 복장을 하
고 있는 수많은 남자들과 여자들과 아이들, 그리
고 교회에 가는 이들 속에 이들 불구자들을 포함
시켰다.

일반인들에게서 격리된 모습으로 그렸다. 이들을 관람자 쪽으로 바짝 클로즈업해 표
현한 것이다. 그들은 색다른 옷을 입고 있다. 이들이 머리에 다양하게 쓰고 있는 것들
은, 성직자의 미트라, 귀족의 관, 부르주아지의 털모자, 군인의 종이로 만든 투구, 농
부의 테 없는 모자 식으로 서로 다른 사회 집단을 표현한 것일 수 있다. 사회적 신분이
어떠하든 모든 인간이 똑같이 위선적임을 의미하는 한 네덜란드 속담에 따르면, 거짓
은 목발을 짚은 불구자처럼 절룩거린다.

　이 해석은 뜻이 통하기는 해도 이 그림에서 보이는 비중에도 불구하고 다소 설득
력이 약하다. 오늘날 이 그림이 관람자의 흥미를 끄는 것은 브뢰헬의 시선 때문이다.
그는 인간을 신의 형상을 가진 존재가 아닌 불완전한 존재, 신의 숨결을 불어넣어 만
든 존재보다는 흙의 먼지로 만든 존재로 본다. 브뢰헬은, 인간과 동물이 흔히 사람들
이 생각하는 것만큼 그리 많이 다르지 않음을 여느 작품에서보다 더 분명하게 보여준
다. 그는 인물들을 다리 불구로 그림으로써, 직립보행의 수단을 제거했다.

　이는 체념과는 무관하며, 실은 화가가 사실적으로 관찰한 것을 그린 듯하다. 여기
서는 동정심도 느껴지지 않는다. 분명 그런 동정심은, 거리와 교회 앞에 정말로 너무

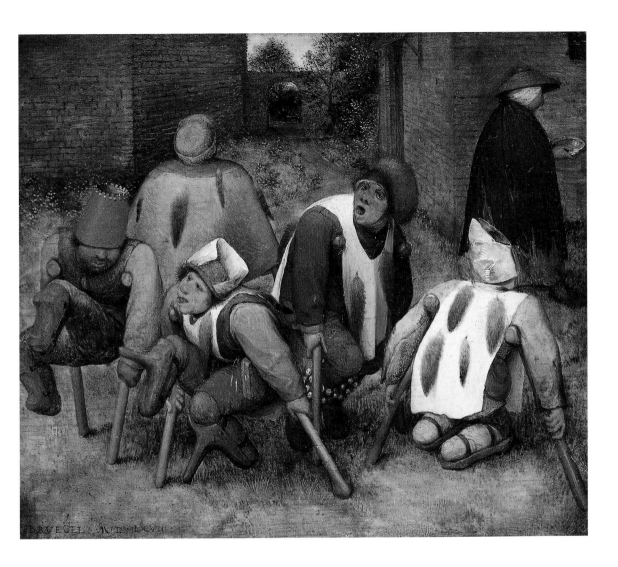

나 많은 거지가 우글거리던 16세기에는 비교적 드물었다. 어쨌든, 브뢰헬은 그런 면 보다는, 거지가 사회 집단이나 인간에 대한 특정한 개념을 대표적으로 보여준다는 면에 더 관심을 가지고 있었다.

브뢰헬의 인간관은, 예를 들어 19세기의 미술관 방문자들보다는 오늘날의 관람자에게 더 익숙하다. 이는 그동안의 예술적 혁신뿐만 아니라 다양한 대규모 전쟁과 이념 대립의 결과이기도 하다. 그러한 일을 거치면서 우리는, 실제보다 인간을 더 치장하고 우아하게 그리려는 시도에 대해 회의를 갖게 되었다. 하지만 그뿐만이 아니다. 브뢰헬은 인간을 자연의 산물로 보았다. 인간은 자연에서 생명의 에너지를 얻는다. 오늘날에는 자연이 점점 파괴되어가는 시대에 살고 있다. 브뢰헬의 작품, 특히 광대한 풍경화는 우리가 잃어버린 것을 상기시켜준다. 오늘날에는 그를 농부의 브뢰헬이 아니라 환경의 브뢰헬로 본다. 물론 이런 꼬리표는 지나치게 그를 한정하는 면이 없지 않다. 그럼에도 그것은 위대한 작품이 가진 다양한 면 중 각 시대에 적합한 면을 드러내 보여준다.

불구자들
The Cripples, 1568년

브뢰헬은 말년에 그린 이 작품에 불구자들만을 따로 그렸다. 한 여자가 아마도 이들에게 음식을 가져다주고 물러나고 있다. 불구자들은 흥분한 듯이 보인다. 그 이유는 알 수 없다. 이들이 머리에 다양하게 쓴 것은, 미트라는 성직자, 털모자는 시민, 챙이 없는 모자는 농부, 종이로 만든 투구는 군인, 관은 귀족 하는 식으로, 다양한 사회적 신분을 나타내는 것일 수도 있다. "거짓은 목발을 짚은 불구자처럼 절룩거린다"는 네덜란드 속담이 있다. 이는 사회계급과 무관하게 모든 이들이 위선적임을 의미할 것이다. 하지만 오늘날 관심을 끄는 것은 이러한 비유가 아니라 불구자들에 대한 브뢰헬의 시선이다.

피테르 브뢰헬(1525경~1569)의 생애와 작품

씨 뿌리는 사람의 우화가 있는 풍경
Landscape with the Parable of the Sower,
1557년
전경 왼쪽에 농부가 있다. 브뢰헬은 아마도 토양이 좋은 땅과 척박한 땅에 씨를 뿌리는 사람의 우화(마태오 13장)를 생각했을 것이다.

불에 휩싸인 배와 도시가 있는 풍경
Landscape with Ships and City in Flames,
1552년경~1553년

1525 피테르 브뢰헬이 태어난 해는 정확히 알려져 있지 않으나 1525년과 1530년 사이일 것이다. 그가 어디서 태어났는지도 알 수 없지만, 브라반트 북부에 있는 브레다일 것으로 추정된다.

1527 카를 5세의 아들인 합스부르크 왕가의 펠리페 2세가 태어나다. 스페인뿐만 아니라 네덜란드도 이 왕가의 지배를 받고 있었다.

1528 알브레히트 뒤러 사망, 베로네세로 알려진 파올로 칼리아리 태어나다.

1540 미켈란젤로가 로마에서 〈최후의 심판〉을 제작하다. 아브라함 오르텔스(뒤에 브뢰헬과 친구가 됨)와 더불어 네덜란드에서 가장 중요한 지도 제작자인 헤라르두스 메르카토르가 『지구』를 출간하다.

1545 아마도 1550년까지 안트웨르펜에서 피테르 쿠케 반 알스트 밑에서 견습생활을 하다.

1550 메헬렌의 장갑 제조인 길드를 위한 제단(분실됨) 작업을 하다.

1551 '피테르 브뢰헬스(Peeter Brueghels)', 안트웨르펜 미술가들의 동업조합인 성루카 길드에 '마스터'로 가입하다.

1552(또는 1551) 리옹을 경유해 이탈리아를 편력여행하고, 스위스의 알프스 산맥을 넘어 돌아오다. 로마에 머무는 동안, 세밀화가 줄리오 클로비오와 함께 작업한 듯하다.

1556 히에로니무스 코크의 판화 공방을 위해 안트웨르펜에서 〈네 개의 바람〉의 밑그림을 그리다. 판화로 제작된 그의 작품 중에 〈작은 물고기를 잡아먹는 큰 물고기〉와 〈학

교의 당나귀〉가 있다.

1557 〈일곱 가지 죄악〉에 관한 7점의 인그레이빙 판화 연작을 제작하다.

1559 〈미덕〉에 관한 7점의 인그레이빙 판화 연작을 제작하다. 화가는 이름 표기 방식을 바꿔 'Brueghel'이 아니라 'Bruegel'로 서명하다. 〈사육제와 사순절 사이의 싸움〉을 제작하다. 1556년 이후 카를 5세를 계승한 스페인의 펠리페 2세가 상당 기간 머물던 네덜란드를 영영 떠나, 마드리드를 정부 소재지로 삼다. 그의 이복누이인 파르마의 마르가레테가 네덜란드 섭정으로 임명되다. 네덜란드인들이 스페인 군대 철수를 요구하다.

1560 교회가 금지하고 있던 시체 해부를, 연구 목적으로 허용하다.

1562 〈반역 천사들의 추락〉〈성 바울로(사

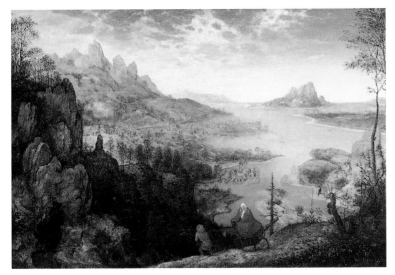

이집트로의 피신이 있는 풍경
Landscape with the Flight into Egypt, 1563년
브뤼헐은 많은 작품에서 이 그림에서와 같이 성서 이야기를 그다지 중요하지 않은 것처럼 다루었다.

티베리아스 바다 위의 그리스도
Christ on the Sea of Tiberias, 1553년

울)의 개종 〈두 원숭이〉 등을 그리다. 아마도 암스테르담을 여행한 뒤, 브뤼셀에 정착하다.

1563 노트르담 드 라 샤펠이라는 브뤼셀의 교회에서 '피테르 브뤼헐'과 그의 스승인 피테르 쿠케의 딸 '마이켄 쿠케' 결혼하다.

1564 아들 피테르(뒤에 '지옥'의 브뤼헐로 알려짐)가 태어나다.

1565 월별 또는 계절별 그림을 제작하다.

1566 안트웨르펜의 상인 니콜라스 용얼링크가 안트웨르펜 시에 39점의 그림을 담보물로 제공하다. 그중 16점이 브뤼헐의 작품(〈바벨탑〉〈골고다로 가는 행렬〉〈열두 달〉). 열성적인 신교도들이 이른바 '우상파괴'를 위해 교회와 수도원을 약탈하다.

1567 펠리페 2세가 6만 군사와 함께 알바 공을 급파하다. 파르마의 마르가레테가 섭정에서 물러나다. 알바의 '피의 법정'이 8천여 명의 네덜란드인 '민중 선동가'를 사형에 처하다. 백작인 에흐몬트와 호르네가 체포되다.

1568 브뤼헐의 둘째 아들 얀(뒤에 '벨벳'의 브뤼헐로 알려짐)이 태어나다. 〈장님의 우화〉〈교수대 위의 까치〉〈염세가〉〈농부와 새집을 뒤지는 사람〉〈불구자들〉〈바다의 폭풍〉을 제작하다. 에흐몬트와 호르네, 처형되다.

1569 12월 5일 피테르 브뤼헐이 사망한 것으로 추정된다. 브뤼셀의 노트르담 드 라 샤펠 교회에 묻히다. 네덜란드인들이 스페인에 저항해서 반란을 일으키다.

1604 카렐 반 만데르, 다양한 화가들과 그들의 작품에 대해 쓴 『화가들의 생애』를 출간하다. 여기에 대(大) 피테르 브뤼헐의 작품도 실리다.

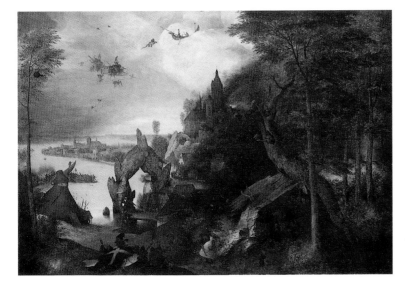

성 안토니우스의 유혹
The Temptation of St. Antony, 1557년
초기작인 이 작품은 히에로니무스 보스처럼 공상적인 장면을 보여준다.

도판 목록

2쪽
화가와 감정가
The Painter and the Connoisseur (부분),
1565~1568년경
펜과 먹, 25 × 21.6cm
빈, 알베르티나 판화 미술관

7쪽
알바 공 The Duke of Alba, 16세기
작자 미상의 판화
빈, 오스트리아 국립 도서관, 초상화 미술관

8쪽
세례자 요한의 설교
The Sermon of St. John the Baptist, 1566년
패널에 유화, 95 × 160.5cm
부다페스트, 세프뮈베세티 미술관

11쪽
성 바울로(사울)의 개종
The Conversion of Saul, 1567년
오크 패널에 유화, 108 × 156cm
빈 미술사 박물관

12쪽
영아 살해
The Massacre of the Innocents, 1566년경
오크 패널에 유화, 116 × 160cm
빈 미술사 박물관

15쪽
안트웨르펜 성 게오르기우스 문 밖에서 스케이트
타는 사람들 Skating outside St. George's
Gate, Antwerp, 1559년
피테르 브뢰헬의 밑그림으로 프란스 호이스가
인그레이빙 판화로 제작

17쪽
바벨탑 The Tower of Babel, 1563년
오크 패널에 유화, 114 × 155cm
빈 미술사 박물관

21쪽
'작은' 바벨탑 The 'Little' Tower of Babel,
1563년경
패널에 유화, 60 × 74.5cm
로테르담, 보이만스 반 뵈닝겐 미술관

22쪽
작은 물고기를 잡아먹는 큰 물고기
The Big Fish Eating the Little Fish, 1557년
펜과 먹, 21.6 × 30.2cm
빈, 알베르티나 판화 미술관

23쪽
두 원숭이 Two Monkeys, 1562년
유화, 20 × 23cm
베를린 국립 미술관 프로이센 문화유산관 회화관

24쪽
왕들의 경배 The Adoration of the Kings,
1564년
캔버스에 유화, 111 × 83.5cm
런던, 영국 국립 미술관

25쪽
림보의 그리스도 Christ in Limbo (부분), 1562년
피테르 브뢰헬의 밑그림으로 피테르 반 데르
웨이덴이 인그레이빙 판화로 제작

26쪽
골고다로 가는 행렬
The Procession to Calvary, 1564년
캔버스에 유화, 124 × 170cm
빈 미술사 박물관

28쪽 위
그리스도와 간음한 여인 Christ and the Woman
Taken in Adultery, 1565년
캔버스에 유화, 24.1 × 34.3cm
런던, 코톨드 미술연구소(프린세스 게이트
컬렉션)

28쪽 아래
성모 마리아의 죽음
The Death of the Virgin, 1564년경
유화, 36 × 55cm
워릭셔, 업턴 하우스

29쪽 위
왕들의 경배
The Adoration of the Kings, 1556~1562년
캔버스에 템페라, 121.5 × 168cm
브뤼셀, 벨기에 왕립 미술관

29쪽 아래
눈 속에서의 왕들의 경배 The Adoration of the
Kings in the Snow, 1567년
패널에 템페라, 35 × 55cm
빈터투어, 오스카 라인하르트 컬렉션

31쪽
왼쪽에서 바라본 군선
Warship Seen Half from Left, 제작연대 미상
피테르 브뢰헬의 밑그림을 히에로니무스 코크가
인그레이빙 판화로 제작

32쪽
어린이들의 놀이 Children's Game, 1560년
오크 패널에 유화, 118 × 161cm
빈 미술사 박물관

33쪽
학교의 당나귀 The Ass in the School, 1556년
펜과 먹, 23.2 × 30.2cm
베를린 국립 미술관, 프로이센 문화유산관 동판화
전시실

34쪽
열두 가지 속담 Twelve Proverbs, 1558년
오크 패널, 74.5 × 98.4cm
안트웨르펜, 마이어 반 덴 베르그 미술관

35쪽
네덜란드의 속담
Netherlandish Proverbs, 1559년
오크 패널에 유화, 117 × 163cm
베를린 국립 미술관, 프로이센 문화유산관 회화관

36/37쪽
〈네덜란드의 속담〉에 대한 드로잉과 해설
베를린 국립 미술관, 프로이센 문화유산관 회화관

39쪽
굴라 Gula (부분), 1558년
피테르 브뢰헬의 밑그림을 히에로니무스 코크가
인그레이빙 판화로 제작

40/41쪽
반역 천사들의 추락

The Fall of the Rebel Angels 1562년
유화, 117 × 162cm
브뤼셀, 벨기에 왕립 미술관

43쪽
악녀 그리트 Dulle Griet(또는 미친 메그 Mad
Meg), 1562년경
패널에 유화, 117.4 × 162cm
안트웨르펜, 마이어 반 덴 베르그 미술관

44쪽
죽음의 승리 The Triumph of Death, 1562년경
패널에 유화, 117 × 162cm
마드리드, 프라도 미술관

47쪽
호보켄의 축제 The Fair at Hoboken (부분),
1559년
피테르 브뢰헬의 밑그림을 당시에 인그레이빙
판화로 제작

48쪽
베들레헴의 인구조사
The Census at Bethlehem, 1566년
나무 패널, 115.5 × 164.5cm
브뤼셀, 벨기에 왕립 미술관

50쪽
호보켄의 축제 The Fair at Hoboken, 1559년
펜과 먹, 26.5 × 39.4cm
런던, 코톨드 미술연구소

51쪽
사육제와 사순절 사이의 싸움 The Fight
between Carnival and Lent, 1559년
오크 패널에 유화, 118 × 164.5cm
빈 미술사 박물관

52쪽
새덫이 있는 겨울 풍경
Winter Landscape with a Bird-trap, 1565년
유화, 38 × 56cm
월트셔, 월턴 하우스

55쪽
봄 Spring (부분), 1570년
피테르 브뢰헬의 밑그림을 히에로니무스 코크가
인그레이빙 판화로 제작

57쪽
소떼의 귀가 The Return of the Herd, 1565년
오크 패널에 유화, 117 × 159cm
빈 미술사 박물관

58/59쪽
사울의 자살 The Suicide of Saul, 1562년
오크 패널에 유화, 33.5 × 55cm
빈 미술사 박물관

60쪽 위
이카로스의 추락과 군함 Man of War with the
Fall of Icarus, 제작연대 미상
피테르 브뢰헬의 밑그림을 당시에 인그레이빙
판화로 제작

61쪽
이카로스가 추락하는 풍경
Landscape with the Fall of Icarus, 1558년경
나무판에 댄 캔버스에 유화, 73.5 × 112cm

브뤼셀, 벨기에 왕립 미술관

63쪽
눈 속의 사냥꾼들 The Hunters in the Snow,
1565년
패널에 유화, 117×162cm
빈 미술사 박물관

64쪽 위
건초 만들기 Haymaking, 1565년경
패널에 유화, 114×158cm
프라하, 나로드니 미술관

64쪽 아래
림뷔르흐 형제
3월 The Month of March(『베리 공작의 귀중한
성무과』 중), 1415년경
세밀화
샹티이, 콩데 미술관

65쪽
추수 The Corn Harvest, 1565년
캔버스에 유화, 118×163cm
뉴욕, 메트로폴리탄 미술관

67쪽
잔뜩 흐린 날 The Gloomy Day, 1565년
오크 패널에 유화, 118×163cm
빈 미술사 박물관

70쪽
여자 농부의 얼굴 Head of a Peasant Woman,
1564년 이후
오크 패널에 유화, 22×17cm
뮌헨, 알테 피나코테크

71쪽 위
벌 치는 사람들과 새 둥지를 뒤지는 사람
The Beekeepers and the Birdnester,
1568년경
펜과 먹, 20.3×30.9cm
베를린 국립 미술관, 프로이센 문화유산관 동판화
전시실

71쪽 아래
여름 Summer, 1568년
펜과 먹, 22×28.6cm
함부르크, 함부르거 쿤스트할레

72쪽 위 왼쪽
파올로 베로네세
가나의 결혼식 The Wedding at Cana (부분),
1562/63년
유화, 666×990cm
파리, 루브르 박물관

73쪽
농부의 혼례 잔치
The Peasant Wedding Banquet, 1568년
캔버스에 유화, 114×164cm
빈 미술사 박물관

75쪽
환락경의 땅 The Land of Cockaigne, 1567년
오크 패널에 유화, 52×78cm
뮌헨, 알테 피나코테크

76/77쪽
야외에서의 혼례 춤
The Wedding Dance in the Open Air,
1566년
패널에 유화, 119×157cm
디트로이트 미술관, 디트로이트 시 구입

78쪽
소(小) 피테르 브뤼헬
농부의 혼례 춤 Peasant Wedding Dance,
1607년
브뤼셀, 벨기에 왕립 미술관

79쪽
농부의 춤 The Peasant Dance, 1568년
오크 패널에 유화, 114×164cm
빈 미술사 박물관

81쪽
장님의 우화 The Parable of the Blind, 1568년
캔버스에 유화, 86×156cm
나폴리, 카포디몬테 국립 미술관

82쪽
교수대 위의 까치
The Magpie on the Gallows, 1568년
오크 패널에 유화, 45.9×50.8cm
다름슈타트, 헤센 주립 박물관

85쪽
다비트 빈케본스
도둑질의 알레고리 Allegory of Robbery (부분),
제작 연대 미상
펜과 비스터와 워시, 29.5×39.7cm

86쪽
염세가 The Misanthrope, 1568년
캔버스에 템페라, 86×85cm
나폴리, 카포디몬테 국립 미술관

87쪽
농부와 새집을 뒤지는 사람
The Peasant and the Birdnester, 1568년
나무 패널, 59×68cm
빈 미술사 박물관

88쪽
바다의 폭풍우 Storm at Sea, 1568년
패널에 유화, 71×97cm
빈 미술사 박물관

89쪽
나폴리 전경 View of Naples, 1558년경
유화, 39.8×69.5cm
로마, 도리아 팜필리 미술관

91쪽
불구자들 The Cripples, 1568년
유화, 18×21.5cm
파리, 루브르 박물관

92쪽
씨 부리는 사람의 우화가 있는 풍경 Landscape
with the Parable of the Sower, 1557년
패널에 유화, 702×102cm
샌디에이고, 팀켄 미술관

93쪽 위
이집트로의 피신이 있는 풍경
Landscape with the Flight into Egypt, 1563년
캔버스에 유화, 37.2×55.5cm
런던, 코톨드 미술연구소

93쪽 아래
성 안토니우스의 유혹
The Temptation of St. Antony, 1557년
캔버스에 유화, 58.5×85.7cm
워싱턴, 미국 국립 미술관, 새뮤얼 H. 크레스
컬렉션

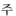

주

1. Bob Claessens & Jeanne Rousseau, *Unser
Bruegel*(우리의 브뤼헐), Antwerp, 1969에 실린 1565
년에 대한 개관 참조.
2. 마르쿠스 반 바르네베이크, M. Seidel & R. H.
Marijnissen, *Bruegel*, Stuttgart, 1984, p. 268에서 인용.
3. Carel van Mander, *Das Leben der niederländschen
und deutschen Maler* (네덜란드와 독일 화가들의 생
애), 1400년~1615년경, 한스 플뢰르케가 주석을 단
1617년 판, Worms, 1991, p. 156에서 인용.
4. Claessens/Rousseau, p. 48.
5. Ernst Günther Grimme, *Pieter Bruegel, Leben und
Werk*(피테르 브뤼헐, 생애와 작품), Cologne, 1973,
p. 105, 그림 p. 82에서 인용.
6. Henri Pirenne, *Geschichte Belgiens*(벨기에의 역사),
vol. 3, Gotha, 1907, p. 564.
7. 합스부르크 왕가의 대신인 앙투안 페르노 드 그랑벨(또
는 그랑벨라)(1517~1586)는 브뤼헐의 초기 작품 2점,
즉 〈나폴리 전경〉과 〈이집트로의 피신이 있는 풍경〉을
소유하고 있었는데, 네덜란드에 있는 동안 이 작품들을
손에 넣었다. Philippe Robert-Jones, *Bruegel, le
peintre et son monde*(브뤼헐, 화가와 그의 세계),
Brussels, 1969, p. 48, 60 참조.
8. John Calvin, *Institutio Religionis Christianae*, 1권
11장.
9. 〈새덫이 있는 겨울 풍경〉을 도덕적 관점에서 생각하는
작가 가운데는 Seidel/Marijnissen, p. 49와
Wolfgang Stechow, *Bruegel the Elder*, New York,
1990, p. 98이 있다. 이에 반대되는 견해를 가진 작가
로는 Alexander Wied, London, 1980, p. 125를 보
라. "이런 주장을 증명하는 증거는 없다."
11. 맏아들 피테르(1564경~1638년)는 '지옥'의 브뤼헐
로 알려져 있고, 둘째 아들 얀(1568~1625)는 '꽃의
브뤼헐 또는 '벨벳'의 브뤼헐로 알려져 있다.
12. 키케로의 『투스쿨라눔 담론(*Tusculanae
disputationes*)』에 나오는 "전체 세계의 영원성과 크
기를 잘 아는 사람에게 인간적인 것에 비해 아주 위대
해 보이는 것"이라는 부분은 Justus Müller
Hofstede, 'Zur interpretation von Bruegels
Landschaft'(브뤼헐의 풍경화 이해에 관하여), in
Pieter Bruegel und seine Welt(피테르 브뤼헐과 그
의 세계), eds. Otto von Simson & Matthias
Winner, Berlin, 1979, p. 131에서 인용. 키케로의
『신의 본성에 관하여(*De natura deorum*)』에 나오는
"말은 짐을 끌고……" 부분은 Müller Hofstede, p.
133에서 인용.
13. 오르텔스가 1573년쯤에 라틴어로 쓴 『교우록(*Album
Amicorum*)』에 나오는 내용은
Claessens/Rousseau, p. 176에서 인용.
14. 이 그림은 두 가지 판본이 있는데, 둘 다 브뤼셀에 있
다. 하나는 반 뷔렌 컬렉션에, 다른 하나는 왕립미술
관에 있다. 이 두 판본은 아주 약간 다를 뿐이다. 아마
도 동일한 원본의 두 가지 사본일 것이다.
15. 오비디우스, 『변신 이야기(*Metamorphoses*)』, 8권,
220째 줄.
16. 바사리가 미켈란젤로에 대해 언급한 내용을 Michael
Jäger, *Die Theorie des Schönen in der
italienischen Renaissance*(이탈리아 르네상스의 미
론), Cologne, 1990, p. 245에서 인용.
17. Van Mander/Floerke, p. 154.
18. Claessens/Rousseau, p. 176.

The publishers would like to thank the
following museums and collectors for making
available copies of the works on the pages listed
below:
Scala, Antella: 64, 86
Archiv für Kunst und Geschichte, Berlin: 12, 21,
35, 51, 67, 77, 81, 92
Jörg P. Anders, Berlin: 23, 33, 71
Elke Walford, Hamburg: 71
Bridgeman Art Library, London: 52
© National Trust 1991 Photographic
Library/Angelo Hornak, London: 28
© Photo R.M.N., Paris: 72, 90
Artothek, Peissenberg: 29, 32, 44, 48, 57, 61, 70,
75, 88
Photography by Araldo De Luca, Rome: 89
Giraudon, Vanves: 64
Studio Milar, Vienna: 58